快樂
Happy Uke
四弦琴

內含影音QR Code

掃描立即觀看

潘尚文 編著

夏威夷烏克麗麗彈奏法標準本

適合已具備基礎彈奏及進階愛好者使用

徹底學習夏威夷風格各種常用進階手法

熟習使用全把位概念彈奏烏克麗麗常用調性

團體教學或個別上課皆宜，演奏、彈唱技巧兼備

序

這 本書是筆者繼2015年所編著《快樂四弦琴1》之後的接續教材，在學習之前，筆者建議各位最好能夠先熟習第一冊的內容或是已經具備了烏克麗麗彈奏基礎，再來學習本書，相信會有事半功倍的效果。

本書內容以自彈自唱與演奏曲並重的課程內容為主，筆者一直認為，自彈自唱是學習烏克麗麗的基礎，而彈好演奏曲的先決條件卻是彈唱，唯有二者搭配並練，才能使音樂更上一層樓。另外，烏克麗麗學習年齡層分布廣，本書也盡量以大家聽過的旋律作為教學的主軸，以烏克麗麗特色的歌曲為輔，讓大家做練習。

其次是「提升編曲與彈奏質感」，也是筆者在這本書中想教給各位的。如何能提升編曲質感，筆者認為最重要的是必須在技巧上做提升，烏克麗麗的彈奏音色，可以是柔美的，也可以是奔放的音色，技巧上也貼近彈撥弦樂器，所以如果能巧妙的融入弦樂器特有的彈奏技巧，如滾奏、顫音、輪指、三擊，或是吉他上的撥弦、刷奏……等，將可以讓整個彈奏出的音樂更為活潑，而在提升彈奏質感，尤其是和弦使用上，如能將和弦屬性改變，提升和聲功能與聽覺上的質感，相信更能讓你彈出的樂曲與眾不同，特別是在第四弦High G的使用。

當然，最重要還是要能夠運用，有句話說：「演而優則導，導而優則教」，本書中提供好的練習素材，就算不彈奏曲子，經過反覆彈奏書中每個章節的範例樂句，也能得到一些靈感。再藉由日常彈奏的歌曲，尋找在歌曲中變化的可能性，然後試著嘗試用你自己的方式將它演繹出來，然後變成一種習慣的手法，這個部分就有待各位去實驗、發掘了。

這本書說難不難，說簡單並不簡單，建議大家在徹底練習完每一章的範例練習後，再開始彈奏歌曲，這樣才是最扎實的學習。最後，還是一句老話，自娛且娛人才是學習烏克麗麗的最大宗旨。感謝大家購買此書！

ALOHA~~~~

前冊提要

在《快樂四弦琴》第一冊中，我們以搖擺、切分、三連音為學習主軸。從C大調出發，學習C大調與A小調（關係調）的音階與它們幾個基礎和弦，這是音樂的起步，也是有趣的開始。也學習如何數拍、視譜、彈奏旋律，讓心中的旋律可以化為指板上的音符。學習如何刷奏、踩拍、彈奏不同的音樂風格，讓歌曲開始有了律動，人人都可以Aloha！

接著藉由這些基礎和弦，我們實際感受了搖擺（Swing Feel）節奏，那種宛如置身夏威夷海灘，有著無比的輕鬆快意感的節奏。再藉由一些耳熟能詳的流行旋律，彈奏出2/4拍（March）、3/4拍（Waltz）、4/4拍（Slow Soul），加上一些基本指法（Finger Picking），開始可以自己彈自己唱，相信那種感動已不是三言二語可以形容。學習切分音與切分拍的用法，馬上讓歌曲鮮活了起來、律動可是音樂少不了的元素之一。學習F調與G調，讓我們彈奏的歌曲不再是一味不變的味道，4/4拍快板（Folk Rock）、三連音（Slow Rock），更是準備舞台表演必備的絕招，加上學習了琶音與顫音技巧，慢慢一步一步的將音樂豐富化，無形中也豐富了我們的生活。

接下來，讓我們繼續彈奏更多更好玩的烏克麗麗吧！

目錄 CONTENT

影音使用說明

本公司鑒於數位學習的靈活使用趨勢，提供讀者更輕鬆便利之學習體驗，
欲觀看教學示範影片，請參照以下使用方法：

彈奏示範影片以QR Code連結影音串流平台（麥書文化官方
YouTube頻道）學習者可利用行動裝置掃描書中QR Code，
即可立即觀看所對應之彈奏示範。另可掃描右方QR Code，
連結至示範影片之播放清單。

影片播放清單

本書使用說明

　　本書使用大量簡譜與五線譜對照，作為音樂記譜標示。遇到變音記號時，如為音名表示，則變音在其右上方，如為數字簡譜表示時，變音記號在其左上。

$$E^\flat = {}^\flat 3 \qquad A^\sharp = {}^\sharp 6$$

　　為使教學說明更為簡明，本書採用國際公認西班牙吉他標準手指代號，作為圖表標示之用。

英文	西班牙文	代號
Thumb	Pulgar	p（拇指）
Index	Indice	i（食指）
Middle	Medio	m（中指）
Ring	Anular	a（無名指）
Pinky	Extremo	e（小指）

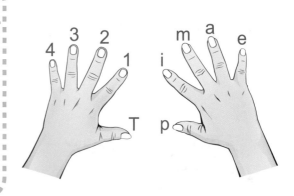

關於左手刷弦

　　本書的四線譜均以琴格符號表示，另在拍子下方加註「П」及「Ｖ」記號來表示右手的刷奏方向。

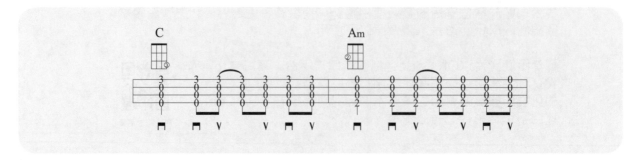

П = ↑（下刷奏）　　　Ｖ = ↓（上刷奏）

關於右手撥弦

　　右手撥弦的彈奏大概可以分成幾種形式，一種是多數彈過吉他的人愛用的四指法，正好每根手指負責彈奏一根弦，好處是手指分工可以彈奏比較多音且速度快的伴奏指法。另一種是二指法，對於烏克麗麗音的排列來說，這是比較好的彈奏方式，單純用拇指與食指的交替，由拇指負責3、4弦，食指負責1、2弦。這二種方式皆可以採用，大家可以依照彈奏習慣來練習。

▲四指法，每根手指負責彈奏一根弦。

▲二指法，拇指負責3、4弦，食指負責1、2弦。

可移動式和弦

任何開放和弦都可以在弦格上做移動，而得到一個新的和弦。因為和弦移動之後，原本開放弦上的音也都將跟著移動，所以必須加入手指，跟著和弦指型一起移動。

依照烏克麗麗每往下一個琴格，音程會升高一個半音，那和弦也是一樣的道理，C和弦全部往下移動一格，那就會得到C#和弦，往下兩個琴格，那就是D和弦了。原本的開放和弦，因為和弦移動之後使得有些原本不用按的音，變成都要按了，這時我們就使用食指將琴格全部按住「封閉」，叫它為「封閉和弦」。封閉和弦有時候是大封閉，有時候是小封閉，視和弦情況。

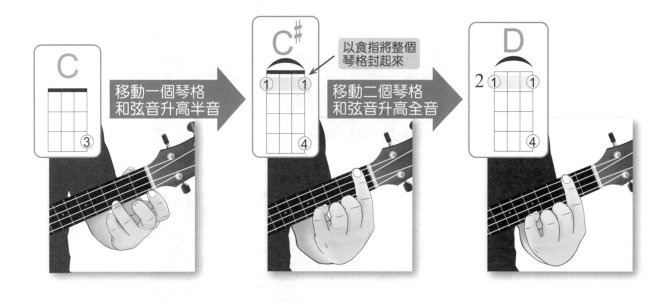

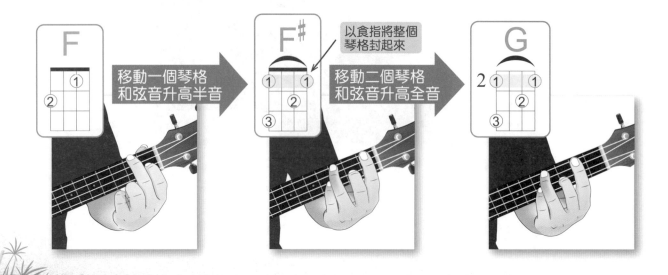

家族和弦

　　使用相同的主音，但特性不一樣的和弦，我們可以稱它們互為「家族和弦」。例如A和弦與Am和弦，一個是大調和弦一個是小調和弦，但它們同屬於A家族的和弦，只是在樂曲中功能不一樣罷了。用家族和弦來記憶，一次可以記上很多和弦，因為家族和弦雖然和弦的組成音不同，按法也不同，但多半只差幾個音不同，按法也非常相近，甚至某些時候亦可代用。

A家族和弦指型(和弦主音在第一弦)

D家族和弦指型(和弦主音在第三弦)

F家族和弦指型(和弦主音在第二弦)

　　好，你只要記住三種家族和弦的系統，便可以開始移動它們，而成為新的一個和弦。

A家族和弦指型　　　D家族和弦指型　　　F家族和弦指型

| A | Am | A7 | Am7 | D | Dm | D7 | Dm7 | F | Fm | F7 | Fm7 |

| A#/B♭ | A#m/B♭m | A#7/B♭7 | A#m7/B♭m7 | D#/E♭ | D#m/E♭m | D#7/E♭7 | D#m7/E♭m7 | F#/G♭ | #Fm/ʰGm | F#7/G♭7 | F#m7/G♭m7 |

| B | Bm | B7 | Bm7 | E | Em | E7 | Em7 | G | Gm | G7 | Gm7 |

| C | Cm | C7 | Cm7 | F | Fm | F7 | Fm7 | G#/A♭ | G#m/A♭m | G#7/A♭7 | G#m7/A♭m7 |

| C#/D♭ | C#m/D♭m | C#7/D♭7 | C#m7/D♭m7 | F#/G♭ | F#m/G♭m | F#7/G♭7 | F#m7/G♭m7 | A | Am | A7 | Am7 |

| D | Dm | D7 | Dm7 | G | Gm | G7 | Gm7 | A#/B♭ | A#m/B♭m | A#7/B♭7 | A#m7/B♭m7 |

| D#/E♭ | D#m/E♭m | D#7/E♭7 | D#m7/E♭m7 | G#/A♭ | G#m/A♭m | G#7/A♭7 | G#m7/A♭m7 | B | Bm | B7 | Bm7 |

| E | Em | E7 | Em7 | A | Am | A7 | Am7 | C | Cm | C7 | Cm7 |

| F | Fm | F7 | Fm7 | A#/B♭ | A#m/B♭m | A#7/B♭7 | A#m7/B♭m7 | C#/D♭ | C#m/D♭m | C#7/D♭7 | C#m7/D♭m7 |

| F#/G♭ | F#m/G♭m | F#7/G♭7 | F#m7/G♭m7 | B | Bm | B7 | Bm7 | D | Dm | D7 | Dm7 |

好！現在我們來練習把以前學過的C、F、G三種調性，分別用移動式和弦的方式來做練習。每個調除了以前學過的開放和弦（低把位）外，多增加了中把位與高把位的練習。另外請注意，有些封閉上的音已經被其他音所按住了，可以只要對需要封閉的音封閉起來就可以了。

練習一 ♩＝80

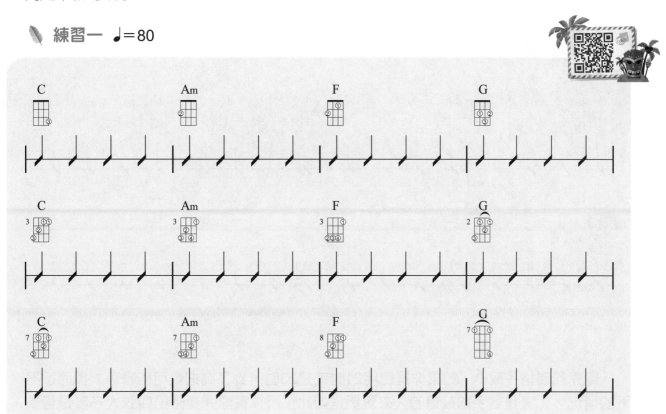

練習二 ♩＝80

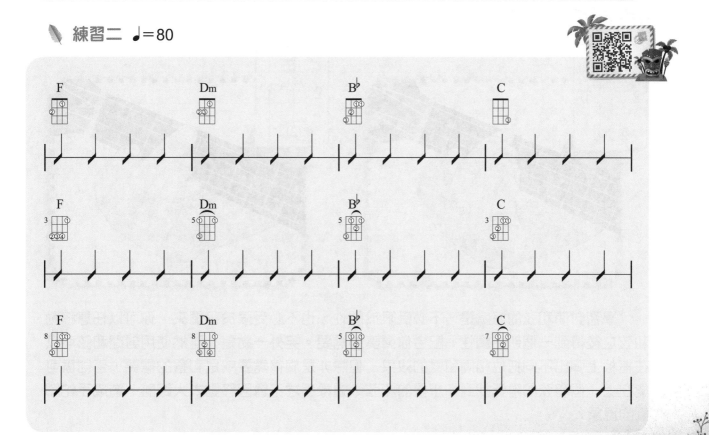

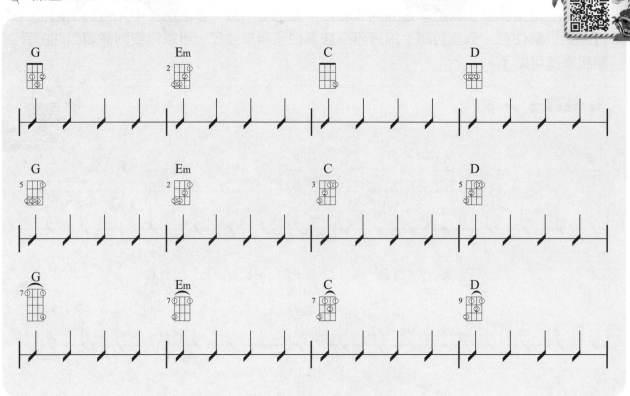

練習三 ♩=80

　　烏克麗麗格子較小，如果你是使用21吋或是23吋，到了高把位可能會有太擠而按不下的情況，尤其是對手指較粗的人來說更是如此，所以實際彈奏時第四弦大多數是可以省略的，請參考本書「第四章：善用第四弦High G」的內容。像是D和弦指型，你也可以改變手指的按法（如下圖），這樣可能會好按一點。

　　學習封閉和弦的好處是，不必受限於調性，也不必受限於移調夾，你可以任意移動和弦之後得到一個新的調性，配合你彈奏的需要。另外一點是，雖然使用封閉和弦可以在指板上彈出不同把位相同和聲的效果，但除非是旋律需要或是和聲的需要，否則盡可能在上一個和弦的附近找到你想要的和弦，這樣手才不會因移動太大距離，造成手忙腳亂的現象。

使用經典曲〈卡農〉的和弦進行來練習封閉和弦的彈奏。

範例一：〈卡農〉C調 ♩＝80

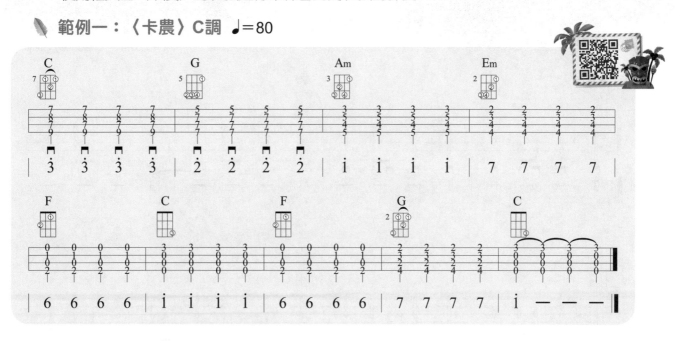

範例二：〈卡農〉F調 ♩＝80

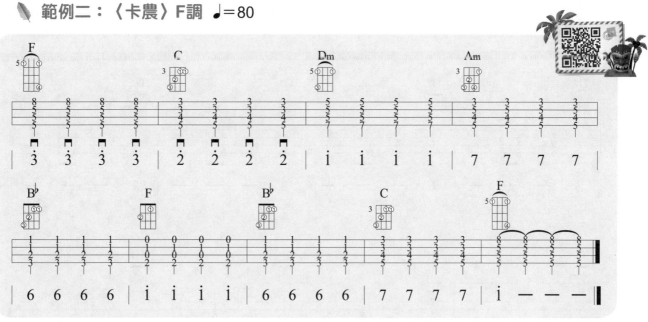

範例三：〈卡農〉G調 ♩＝80

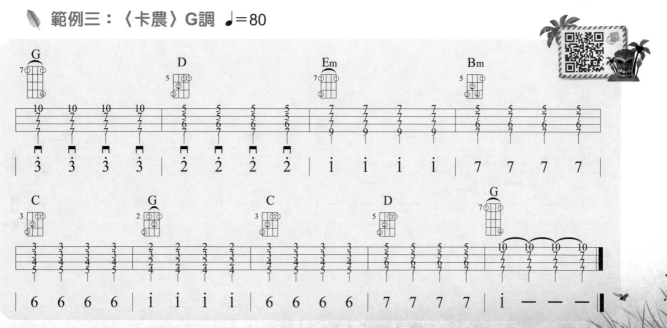

Bye Bye Blues

Key : C
4/4 ♩=150

曲：Fred Hamm，Dave Bennett
Bert Lown，Chauncey Gray

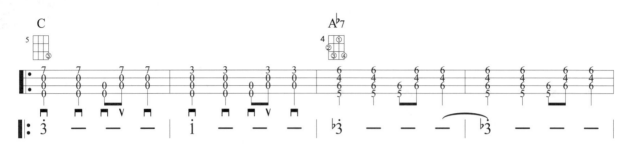

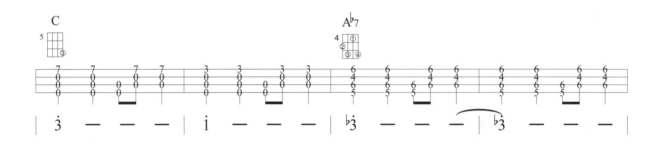

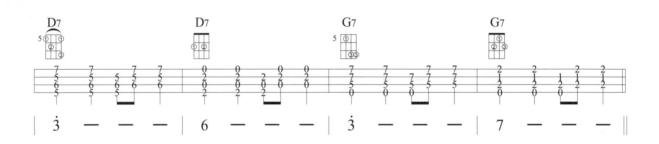

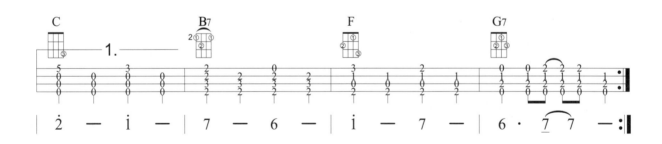

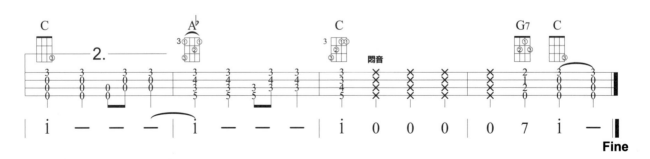

Fine

Key：C
4/4 ♩＝100

愛江山更愛美人

詞曲：小蟲

```
     C   C        Em  Em           F  F          Em  Em
| 0  0  0 5̣ 6̣ | 1 1 1 2 1 2 3 | 5 5 5 6  5  — | 6 6 6 i̇ 6 · 3 | 5  — —  3 5 |
     道不 盡紅塵奢 戀訴不 完人間恩 怨    世世代代 都  是  緣    留著
     當然配綠 葉這一 輩子誰來 陪    渺渺茫茫 來  又  回    往日
```

```
     F   F        C   C           Dm  Dm              1.         G   G
| 6 6 6 i̇ 6  5 3 | 5 5 5 6  3  — | 3 2 2 1 2 2 2 1 | 2  — —  5̣ 6̣ :‖
     相同 的血喝著 相同 的水    這條路漫漫又 長 遠    紅花
     情景再浮現 藕雖 斷了絲還 連
```

```
     Dm  Dm  G   G   C   C        C   C           Am  Am           C   C
     2.
| 3 2 2 1 2 3 3 2 | 1  — — 1 2 ‖ 3 — 0 5 5 3 | 2 1 6̣ 6̣ — 1 2 | 3 · 2 3 2 3 5 |
     輕嘆世間事多 變 遷    愛江 山    更 愛 美 人    哪個 英  雄好漢寧願
```

```
     Em  Em           F  F           C   C        Dm  Dm  D7  D7  G   G
| 6̣ 5̣ 5̣  — 3 5̣ | 6̣ — 0 1 1 6̣ | 5̣ 3 3  3 · 3 | 2 2 1 2 1 1 6̣ | 5  — —  5̣ 6̣ |
     孤單  好兒 郎    渾 身 是膽    壯 志 豪情四海遠名 揚    人生
```

```
     C   C           Em  Em           Am  Am           Dm  Dm  G   G
| 1 6̣ 5̣ 5̣  5 · 3 | 6 7 6 5  3  — | 6 7 6 5 3 5̇ 5̇ 1 | 6̣ 1 2 3  2  — |
     短短幾個 秋  呀 不醉不罷 休    東邊我的 美人 哪 西邊黃河 流
```

```
     C   C           Em  Em           Dm7 Dm7  G   G   C   C
| 1 2 1 6̣ 5̣ 5̣ 5̣ 3 | 6 7 6 5  3  — | 6 7 6 5 3 5̇ 5̇ 3 | 1  — — — ‖
     來呀來個酒啊 不醉不罷 休    愁情煩事別放 心 頭
                                                    Fine
```

註：紅色和弦指法圖是不同把位的封閉和弦，提供給大家參考並練習不同的封閉
　　和弦按法。

稻香

詞曲：周杰倫

Key：A
4/4 ♩=84

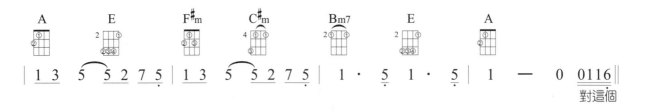

A　　　　E　　　　F#m　　　C#m　　　　Bm7　　　　E　　　　A

| 1 3 5 5 2 7 5 | 1 3 5 5 2 7 5 | 1· 5 1· 5 | 1 — 0 0116 |

對這個

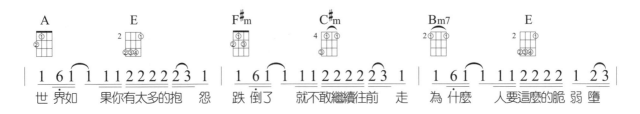

A　　　　　　E　　　　　F#m　　　C#m　　　　Bm7　　　　　E

| 1 6 1 1 1 1 2 2 2 2 2 3 1 | 1 6 1 1 1 1 2 2 2 2 2 3 1 | 1 6 1 1 1 1 2 2 2 2 1 2 3 |

世界如　果你有太多的抱　怨　跌 倒了　就不敢繼續往前　走　為 什麼　人要這麼的脆 弱 墮

A　　　　　　　　A　　　　　E　　　　F#m　　　C#m

| 2 3· 0· 1 1 1 1 6 1 1 1 6 | 1 6 1 1 1 1 2 2 2 2 2 3 1 1 | 1 6 1 1 1 1 2 2 2 2 2 3 1 |

落　　請 你打開電視看看　多 少人　為生命在努力勇　敢的　走下去　我們是不是該知　足

Bm7　　　　E　　　　　A　　　　　　　　　A　　　　　E

| 0· 1 3 4 3 3 2 2 1 2 1 2 3 | 1 — 0 3 3 5 | 5 5 5 5 5 5 5 5 5 5 2 3 2 1 |

珍惜　一 切就算沒有擁　有　　還記　得你說　家 是 唯一的城 堡

F#m　　　C#m　　　　Bm7　　　　E　　　　　A

| 1 2 3 3 3 3 3 3 3 3 3 1 6 | 6 7 1 1 1 1 1 2 2 2 1 2 3 | 3 — 0 3 3 5 |

隨著稻　香河　流繼續奔跑　微 微笑　小時候　的夢我知　道　　　不 要

A　　　　E　　　　F#m　　　C#m　　　　Bm7　　　　E　　　　A

| 5 5 5 5 5 5 5 5 5 2 3 2 1 | 1 2 3 3 3 3 3 3 3 3 3 1 6 | 6 7 1 1 1 1 2 2 2 2 1 1 | 1 — 0 0 5 |

哭讓螢 火蟲帶著你逃跑　鄉間的 歌謠永遠的依靠　回家吧 回到最初的　美　好

A　　　　E　　　　F#m　　　C#m　　　　Bm7　　　　E　　　　A

| 1 3 5 5 2 7 5 | 1 3 5 5 2 7 5 | 1· 5 1· 5 | 1 — — 0 5 |

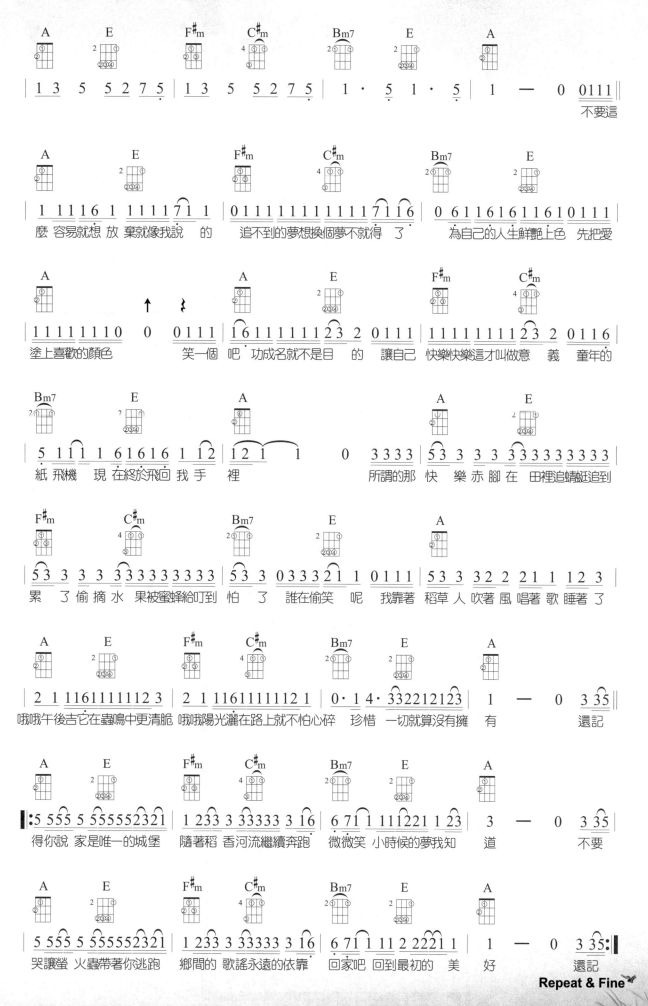

和弦的組成

還記得在第一冊教大家學C、F、G和弦時,筆者並沒有急著告訴大家和弦的組成,原因是這些所謂的「樂理」學起來難免枯燥,但是卻是學好音樂最重要的一環。現在我們要來談談和弦的組成,在談和弦的組成之前,先來學幾個音樂上常說的術語。

第一個叫「音程」,簡單說就是音跟音相差的程度,或是二音之間的距離,這個距離通常以五線譜上的高度差來判斷他們的音程。第二個是「度」,度是音跟音之間距離(音程)的單位,例如1(Do)到3(Mi),3(Mi)為1(Do)的三度音,又如1(Do)到5(Sol),5(Sol)是1(Do)的五度音,這個距離是以五線譜的高度差來判定,兩音等高最少就是一度音。(註:音有全音、半音,但是音程沒有半度音的說法喔!)

既然音程是指五線譜的高度距離,那麼1(Do)到3(Mi)與♭3(降Mi)在五線譜上高度都一樣,只不過差了一個降記號,它們都一樣是三度音嗎?是的,沒有錯,它們跟1(Do)的音程關係都叫做三度音,但是實際上差了半音,於是我們用大、小來區分,1(Do)到3(Mi)稱為「大三度」,而1(Do)到♭3(降Mi)稱為「小三度」,這樣就清楚了,從半音的數去看,就可以知道音程的大小關係了。

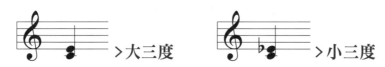

	二音半音數	音程
1→1	0	完全一度
1→♭2	1	小二度
1→2	2	大二度
1→♭3	3	小三度
1→3	4	大三度
1→4	5	完全四度
1→♭5	6	減五度
1→5	7	完全五度
1→♭6	8	小六度
1→6	9	大六度
1→♭7	10	小七度
1→7	11	大七度
1→i̇	12	完全八度

註:二音之間擁有最和協的共鳴效果,我們用「完全」來稱呼它。例:完全一度、完全四度、完全五度。

順階和弦

　　為了方便記憶，我們用數字來表示它們的音，就跟你看簡譜是一樣的道理。再來看和弦怎麼組成，以下排列出一個C大調的七個音，並且在這七個音的上面都加上他們的三度音，在三度音上再加上三度音，這樣就形成了一組和弦系統，它們都是由三個音組成，我就姑且通稱它們叫「三和弦」系統。

三度
三度
$\left\{\begin{array}{l} G(5)\quad A(6)\quad B(7)\quad C(\dot1)\quad D(\dot2)\quad E(\dot3)\quad F(\dot4) \\ E(3)\quad F(4)\quad G(5)\quad A(6)\quad B(7)\quad C(\dot1)\quad D(\dot2) \\ C(1)\quad D(2)\quad E(3)\quad F(4)\quad G(5)\quad A(6)\quad B(7) \end{array}\right.$

　　得到這組系統後，我們賦予它們和弦名稱。這樣就得到了一組C大調的和弦系統，也稱它叫「C大調順階和弦」。

G(5)　A(6)　B(7)　C(İ)　D(Ż)　E(Ė)　F(Ḟ)
E(3)　F(4)　G(5)　A(6)　B(7)　C(İ)　D(Ż)
C(1)　D(2)　E(3)　F(4)　G(5)　A(6)　B(7)

和弦名稱　C　Dm　Em　F　G　Am　Bdim

　　透過上述的方式，推敲和弦的組成音就容易許多了，C和弦是「1、3、5」組成、Dm是「2、4、6」組成……不過這只是C大調的順階和弦，如果換成別的E調、F調、G調，你是否可以一樣推演出順階和弦的組成音呢？

大三和弦

　　以C和弦來看，1（Do）到3（Mi）是三度音，3（Mi）到5（Sol）也是三度音，同是三度音，一個半音數是4，一個半音數是3，我們就用大小來分辨它們，一個是大三度，一個是小三度，所以我們得到了一個和弦組成的公式，任一個大三和弦（Major）是由它的主音加上一個大三度音程，再由這個大三度音程往上再加一個小三度音程所組成。
（註：大三和弦全名是major喔，只是寫的時候可以省略。）

大三和弦	=	主音	+	小三度	+	大三度
C	=	C(1)	+	E(3)	+	G(5)
D	=	D(2)	+	F$^\sharp$($^\sharp$4)	+	A(6)
E	=	E(3)	+	G$^\sharp$($^\sharp$5)	+	B(7)
F	=	F(4)	+	A(6)	+	C(1)
G	=	G(5)	+	B(7)	+	D(2)
A	=	A(6)	+	C$^\sharp$($^\sharp$1)	+	E(3)
B	=	B(7)	+	D$^\sharp$($^\sharp$2)	+	F$^\sharp$($^\sharp$4)

小三和弦

任一個小三和弦（Minor）由它的主音加上一個小三度音程，再由這個小三度音程往上再加一個大三度音程所組成。（註：小三和弦minor，通常也可以不唸minor全名，以「麥」通稱也可以喔。）

小三和弦	=	主音	+	小三度	+	大三度
Cm	=	C(1)	+	E♭(♭3)	+	G(5)
Dm	=	D(2)	+	F(4)	+	A(6)
Em	=	E(3)	+	G(5)	+	B(7)
Fm	=	F(4)	+	A♭(♭6)	+	C(1)
Gm	=	G(5)	+	B♭(♭7)	+	D(2)
Am	=	A(6)	+	C(1)	+	E(3)
Bm	=	B(7)	+	D(2)	+	F#(#4)

屬七和弦

任一個屬七和弦（Dominant Seven）由它的主音加上一個大三度音程，再由這個大三度音程往上再加一個小三度音，再加上一個主音的小七度音程所組成。

主音的小七度

屬七和弦	=	主音	+	大三度	+	小三度	+	小三度 （或主音的小七度）
C7	=	C(1)	+	E(3)	+	G(5)	+	B♭(♭7)
D7	=	D(2)	+	F#(#4)	+	A(6)	+	C(1)
E7	=	E(3)	+	G#(#5)	+	B(7)	+	D(2)
F7	=	F(4)	+	A(6)	+	C(1)	+	E♭(♭3)
G7	=	G(5)	+	B(7)	+	D(2)	+	F(4)
A7	=	A(6)	+	C#(#1)	+	E(3)	+	G(5)
B7	=	B(7)	+	D#(#2)	+	F#(#4)	+	A(6)

大七和弦

任一個大七和弦（Major Seven）是由它的主音加上一個大三度音程，再由這個大三度音程往上再加一個小三度音，再加上一個主音的大七度音程所組成。

主音的大七度

大七和弦	=	主音	+	大三度	+	小三度	+	大三度 （或主音的大七度）
Cmaj7	=	C(1)	+	E(3)	+	G(5)	+	B(7)
Dmaj7	=	D(2)	+	F#(#4)	+	A(6)	+	C#(#1)
Emaj7	=	Ė(3)	+	G#(#5)	+	B(7)	+	D#(#2)
Fmaj7	=	F(4)	+	A(6)	+	C(1)	+	E(3)
Gmaj7	=	G(5)	+	B(7)	+	D(2)	+	F#(#4)
Amaj7	=	A(6)	+	C#(#1)	+	F(3)	+	G#(#5)
Bmaj7	=	B(7)	+	D#(#2)	+	F#(#4)	+	A#(#6)

小七和弦

任一個小七和弦（Minor Seven）是由它的主音加上一個小三度音程，再由這個小三度音程往上再加一個大三度音，再加上一個主音的小七度音程所組成。

主音的小七度

小七和弦	=	主音	+	小三度	+	大三度	+	小三度 （或主音的小七度）
Cm7	=	C(1)	+	E♭(♭3)	+	G(5)	+	B♭(♭7)
Dm7	=	D(2)	+	F(4)	+	A(6)	+	C(1)
Em7	=	E(3)	+	G(5)	+	B(7)	+	D(2)
Fm7	=	F(4)	+	A♭(♭6)	+	C(1)	+	E♭(♭3)
Gm7	=	G(5)	+	B♭(♭7)	+	D(2)	+	F(4)
Am7	=	A(6)	+	C(1)	+	E(3)	+	G(5)
Bm7	=	B(7)	+	D(2)	+	F#(#4)	+	A(6)

請寫出下列二音之間的音程與半音數：

1. C（1）→ D♭（♭2）是＿＿＿小二＿＿＿度，半音數為＿＿1＿＿。

2. G（5）→ G（5）是＿＿＿＿＿＿＿度，半音數為＿＿＿＿＿。

3. C（1）→ F（4）是＿＿＿＿＿＿＿度，半音數為＿＿＿＿＿。

4. A（6）→ E（3）是＿＿＿＿＿＿＿度，半音數為＿＿＿＿＿。

5. E（3）→ C（1）是＿＿＿＿＿＿＿度，半音數為＿＿＿＿＿。

6. A（6）→ C♯（♯1）是＿＿＿＿＿＿＿度，半音數為＿＿＿＿＿。

7. B（7）→ F♯（♯4）是＿＿＿＿＿＿＿度，半音數為＿＿＿＿＿。

8. D（2）→ A♭（♭6）是＿＿＿＿＿＿＿度，半音數為＿＿＿＿＿。

9. E（3）→ F♯（♭4）是＿＿＿＿＿＿＿度，半音數為＿＿＿＿＿。

10. B（7）→ A（6）是＿＿＿＿＿＿＿度，半音數為＿＿＿＿＿。

解答： 2.完全一、0　　5.小六、8　　8.減五、6
　　　 3.完全四、5　　6.大三、4　　9.大二、2
　　　 4.完全五、7　　7.完全五、7　　10.小七、10

Happy uke

請使用音名，試著填入下列和弦的組成音：

Am（小三和弦）　　A、C、E　　　　　　　F（大三和弦）＿＿＿＿＿＿＿＿＿

C7（屬七和弦）＿＿＿＿＿＿＿＿＿　　　　Gm（小三和弦）＿＿＿＿＿＿＿＿＿

Em7（小七和弦）＿＿＿＿＿＿＿＿＿　　　G7（屬七和弦）＿＿＿＿＿＿＿＿＿

Bm（小三和弦）＿＿＿＿＿＿＿＿＿　　　　A（大三和弦）＿＿＿＿＿＿＿＿＿

E♭（大三和弦）＿＿＿＿＿＿＿＿＿　　　　B♭（大三和弦）＿＿＿＿＿＿＿＿＿

A♯m（小三和弦）＿＿＿＿＿＿＿＿＿　　　G♯7（屬七和弦）＿＿＿＿＿＿＿＿＿

C♯m（小三和弦）＿＿＿＿＿＿＿＿＿　　　D♯7（屬七和弦）＿＿＿＿＿＿＿＿＿

Fm7（小七和弦）＿＿＿＿＿＿＿＿＿　　　Gmaj7（大七和弦）＿＿＿＿＿＿＿＿＿

D（大三和弦）＿＿＿＿＿＿＿＿＿　　　　Bmaj7（大七和弦）＿＿＿＿＿＿＿＿＿

Emaj7（大七和弦）＿＿＿＿＿＿＿＿＿　　Am7（小七和弦）＿＿＿＿＿＿＿＿＿

E7（屬七和弦）＿＿＿＿＿＿＿＿＿　　　　D♯m7（小七和弦）＿＿＿＿＿＿＿＿＿

C♯（大三和弦）＿＿＿＿＿＿＿＿＿　　　　D♯maj7（大七和弦）＿＿＿＿＿＿＿＿＿

16 Beats

　　還記得在《快樂四弦琴》第一冊裡，學到了哪些節奏嗎？三拍子的Waltz、四拍子的 8 Beats（Slow Soul）、Slow Rock、Folk Rock……這幾個節奏都是在流行音樂當中常會聽到的。在這第二冊中，我們還要再繼續學新的節奏，它叫做「16 Beats」。

　　「16 Beats」就是以16分音符為一拍點，如果以4/4拍來說，每個小節最多就會有16個拍點。不過雖然拍點多，但實際彈奏不會彈滿16個拍點，而會加上一些附點做切分音或是加入8 Beats拍點，搭配強弱拍的表現，這樣就可以彈奏出許多的變化。

16 Beats 刷法

範例一： ♩=94

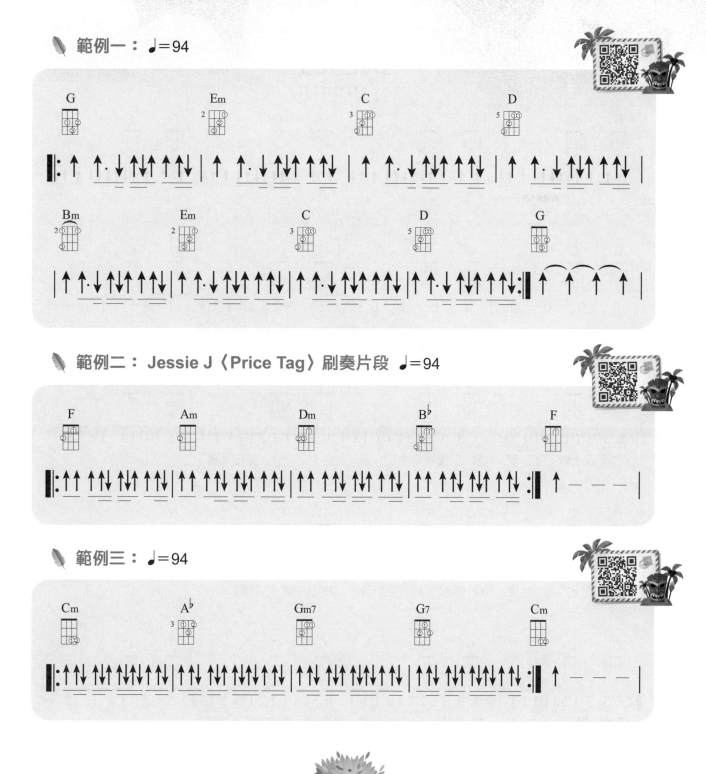

範例二： Jessie J〈Price Tag〉刷奏片段 ♩=94

範例三： ♩=94

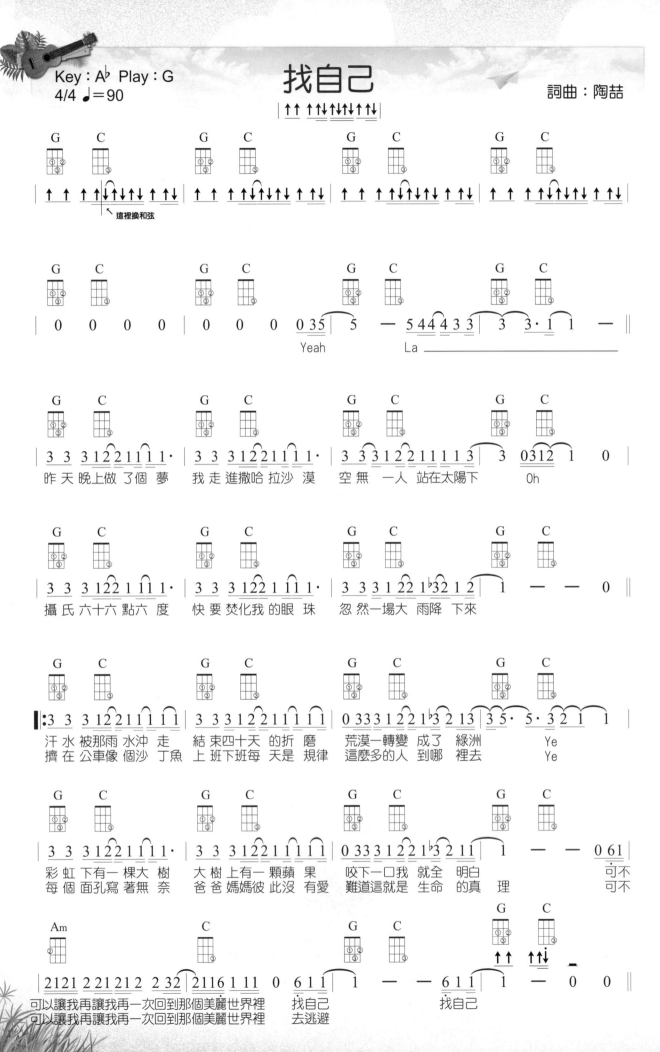

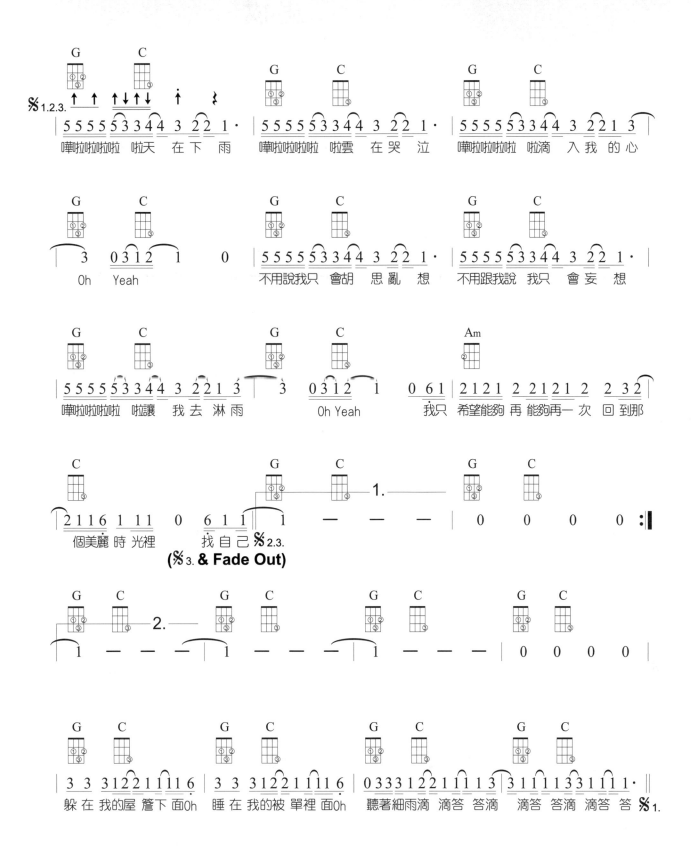

今天妳要嫁給我

Key：A
4/4 ♩＝91

詞：陶喆/娃娃
曲：陶喆

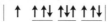

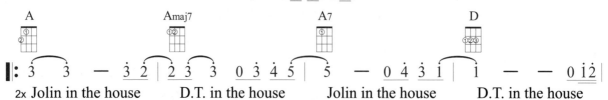

‖: 3 3 — 3 2 | 2 3 3 0 3 4 5 | 5 — 0 4 3 1 | 1 — — 0 1 2 |

2x Jolin in the house　　D.T. in the house　　　Jolin in the house　　　D.T. in the house

♭3 32 2 1 7 ♭6 565 | 5 3 3 — — | 2 1 7 2 2 | 2 1 1 — — ‖

Jolin in the house　　D.T. in the house　　　Our love in the house　　Sweet sweet love

| 3 3 3 3 3 2 1 | 3 3 3 3 3 0 | 3 3 3 3 4 5♭3 2 | 2 1 1 0 0 |

(男) 春 暖 的 花　開 帶 走　冬 天 的 感　傷　　微 風 吹 來 浪 漫 的 氣　　息
　　夏 日 的 熱　情 打 動　春 天 的 懶　散　　陽 光 照 耀 美 滿 的 家　　庭

| 1 1 1 1 1 2 1 5 | 5 3 5 3 2 1 0 1 | 2 2 2 3 2 1 7 2 | 1 2 1 1 0 0 |

　　每 一 首 情 歌 忽 然 充　滿 意 義　　我　就 在 此 刻 突 然 見 到　妳
　　每 一 首 情 歌 都 會 勾　起 回 憶　　想　當 年 我 是 怎 麼 認 識　妳

| 3 3 3 3 3 2 1 | 3 3 3 3 3 0 | 3 3 3 3 4 5♭3 2 | 2 1 1 0 0 |

(女) 春 暖 的 花　香 帶 走　冬 天 的 淒　寒　　微 風 吹 來 意 外 的 愛　　情
　　冬 天 的 憂　傷 結 束　秋 天 的 孤　單　　微 風 吹 來 苦 樂 的 思　　念　(I miss you yeah)

| 1 1 1 1 1 2 1 5 | 5 3 5 3 2 1 0 1 | 2 2 2 3 2 1 7 12 | 1 2 1 0 5 6 5 5 ‖

　　鳥 兒 的 高 歌 拉 近 我　們 距 離　　我　就 在 此 刻 突 然 愛 上　你　　聽 我　　說
　　鳥 兒 的 高 歌 唱 著 不　要 別 離　　此　刻 我 多 麼 想 要 擁 抱　你　　聽 我　　說

𝄋

(女) 5 5 5 3 4 | 5 5 5 3 4 | 5 5 5 6 5 5 1 | 1 — 0 0 |
(男) 3 3 3 1 2 | 3 3 3 1 2 | 3 3 3 4 3 3 5 | 6̣ — 0 0 |

1x 手 牽 手 跟 我　一 起　走 創 造 幸　福 的　生　　活
2x 手 牽 手 跟 我　一 起　走 過 著 安　定 的　生　　活
3x 手 牽 手 我 們　一 起　走 把 你 一　生 交　給　　我

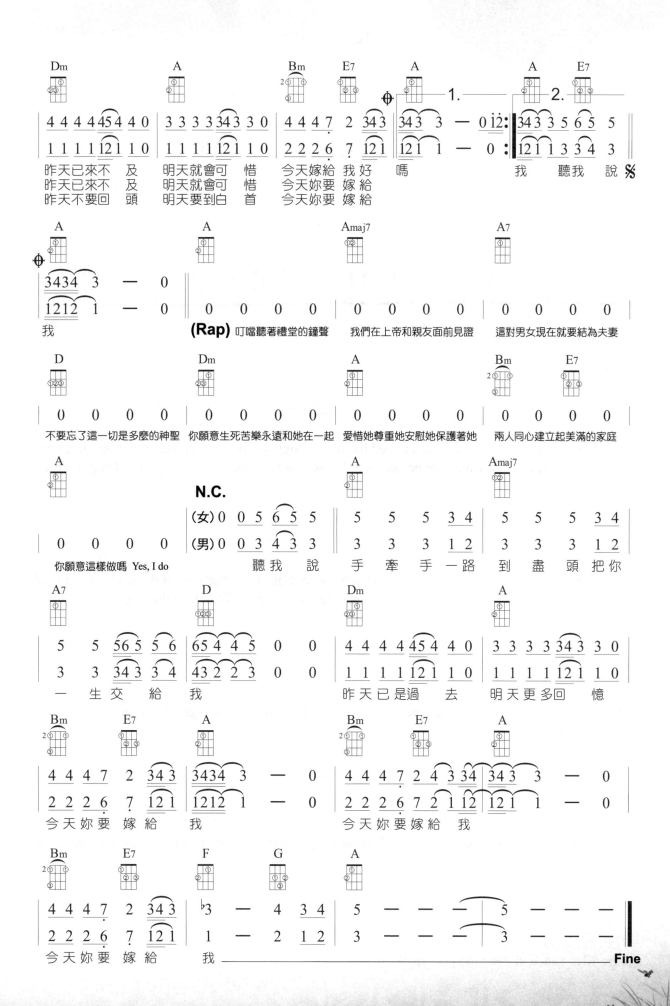

Kiss Me

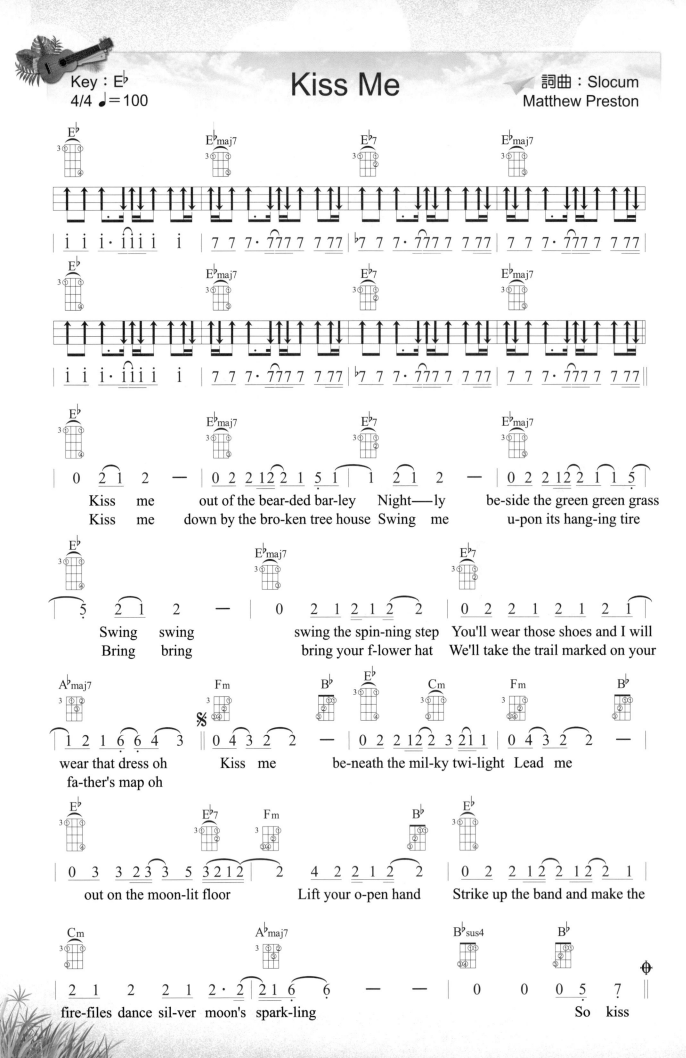

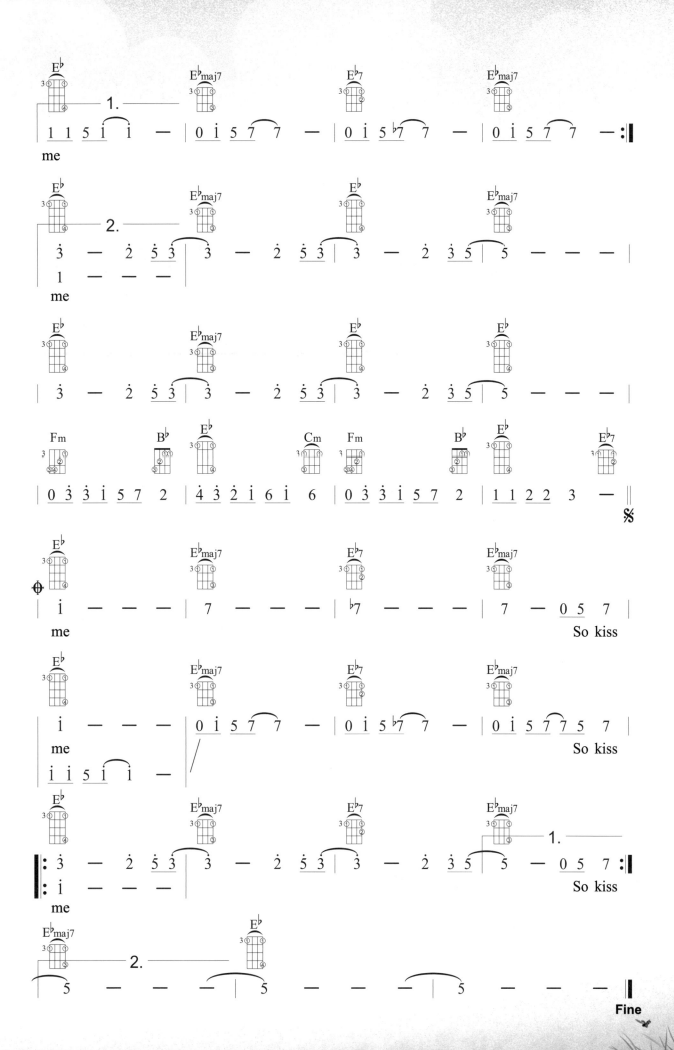

「烏克麗麗的第四弦為什麼是比第三弦還高的G音？」、「要如何運用第四弦？」這應該是很多人的疑問。筆者彈過幾個演奏家的編曲之後，覺得烏克麗麗作為一項簡便的樂器，在夏威夷當地這項樂器大多做為聚會派對、慶典同樂時的伴奏樂器，所以不需要有太多、太複雜的低音進行（通常低音都是由別的樂器或是人聲搭配），常用的彈奏調性甚至只有那幾個大小調，在屏除低音進行的情況下，把第四弦也當作是和弦內音，所以下刷奏或上刷奏音色都差不多，或是當成音階音來搭配獨奏時使用，換把位、按和弦就更加輕鬆。這樣就可以發揮第四弦的功能，甚至讓彈奏更加的簡易了。

以下舉例幾個實際的運用：

一、彈奏C調，第四弦是C的五度音

G音是C音的完全五度，是一個和諧音程，所以不管彈什麼和弦，哪怕是封閉和弦，都可以不用按第四弦，雖然變成另一個和弦屬性，但和弦功能是一樣的，不怕有怪音出現。

二、彈奏F調，第四弦是F的九度音

九度音在調性當中是最不違和的音，不管你彈奏F調的什麼和弦，第四弦不用按，馬上讓歌曲有點另類音樂的風格。

三、彈奏G調，第四弦是G的主音

G調就更不用說了，主音是調性裡最重要的音，持續主音，怎麼彈也都不奇怪。

四、彈奏E♭調，第四弦是E♭的三度音

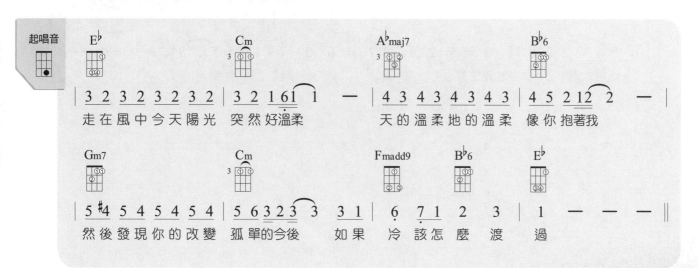

　　C小調是很多演奏家喜歡用來創作的調，原因是第三弦空弦是Cm的主音，第四弦是三度音，多出來的手指可以做很多變化。（註：知名演奏家Jake Shimabukuro所改編的一首〈While My Guitar Gently Weeps〉就是使用此種編曲方式。）

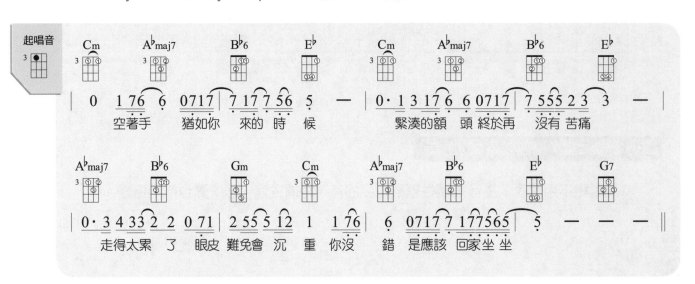

六、彈奏F小調，第四弦是F的九度音

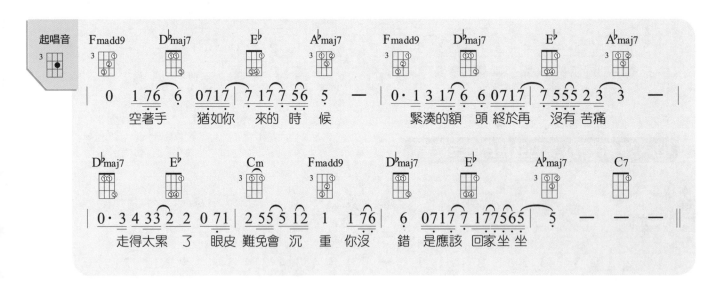

七、彈奏G小調，第四弦是G的主音

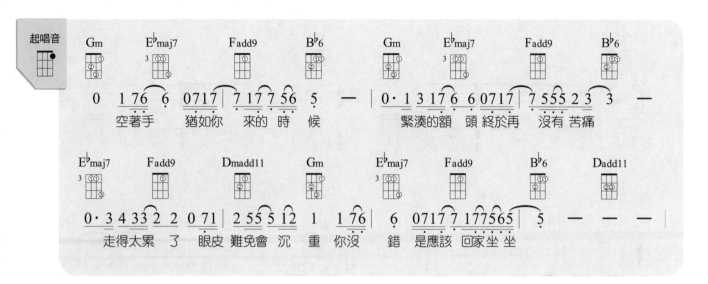

起唱音
Gm

| Gm | E♭maj7 | Fadd9 | B♭6 | Gm | E♭maj7 | Fadd9 | B♭6 |

0　1 7̣6̣ 6̣　0717 | 7 177 56 | 5̣ 　— | 0·1 3 1 7̣ 6̣ 6̣ 0717 | 7 555 2 3̣ | 3̣ 　—

空著手　猶如你　來的 時 候　　　　　緊湊的額 頭 終於再　沒有 苦痛

| E♭maj7 | Fadd9 | Dmadd11 | Gm | E♭maj7 | Fadd9 | B♭6 | Dadd11 |

0·3 4 3̣3̣ 2̣ 2̣ 0 7̣1̣ | 2̣ 55 5 1̣2̣ | 1̣ 　1 7̣6̣ | 6̣ 0717 7 17756̣5̣ | 5̣ 　— — —

走得太累 了　眼皮 難免會 沉 重 你沒　錯 是應該 回家坐 坐

八、彈奏E小調，第四弦是E的三度音

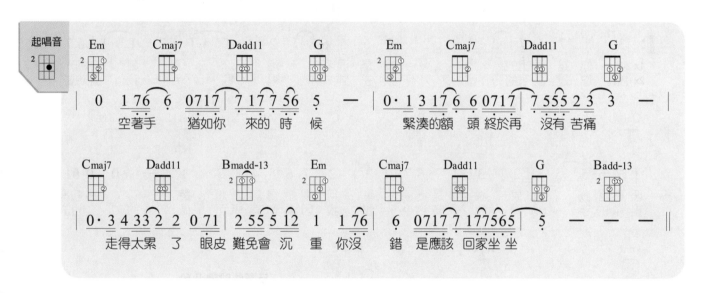

起唱音
2

| Em | Cmaj7 | Dadd11 | G | Em | Cmaj7 | Dadd11 | G |

0　1 7̣6̣ 6̣　0717 | 7 177 56 | 5̣ 　— | 0·1 3 1 7̣ 6̣ 6̣ 0717 | 7 555 2 3̣ | 3̣ 　—

空著手　猶如你　來的 時 候　　　　　緊湊的額 頭 終於再　沒有 苦痛

| Cmaj7 | Dadd11 | Bmadd-13 | Em | Cmaj7 | Dadd11 | G | Badd-13 |

0·3 4 3̣3̣ 2̣ 2̣ 0 7̣1̣ | 2̣ 55 5 1̣2̣ | 1̣ 　1 7̣6̣ | 6̣ 0717 7 17756̣5̣ | 5̣ 　— — —

走得太累 了　眼皮 難免會 沉 重 你沒　錯 是應該 回家坐 坐

現在，你可以動手將平常彈奏的那些歌曲，換成上述的和弦，相信會讓你的彈奏更有質感，這樣你也可以知道一些演奏家常用的編曲。

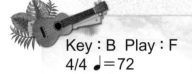

追光者

詞：唐恬
曲：馬敬

Key：B　Play：F
4/4 ♩=72

Dm11　　B♭6　　　C　　Fadd9　C　Dm11　　B♭6　　　C

| 2̇ 1̇ 3 3 5 5 | 5 5 5 6♭ 3 2 1 | 2 1 2 2 5 3 3 5 6 7 | 2̇ 1̇ 3 3 5 5 | 5 3 5· | 5 — 4 3 2 2 1 |

為你抬 起頭　連眼 淚 都覺得自由　有的愛　像陽光 傾落　邊擁　有　邊失去 著
2x 像大雨 滂沱　卻依　然　相信彩 虹

Dm11　　B♭6　　　C　　Fadd9　Dm11　　B♭6　　　C

| 1̇ 7 3 3 5 5 6̣ | 2 1 2 2 5 3 6̣ 7̣ | 1̇ 7 3 3 5̇ 5 1 5 | 5 — — 1 2: |

1.

如果

Dm11　　B♭　　　　　Fadd9

| 1̇ 7 3 3 5 5 1̇ | 1̇ — 5̇ — | 5 — — — | 5 — — 0 |

2.

Fine

魔法公主

動畫《魔法公主》主題曲

詞：宮崎駿
曲：久石讓

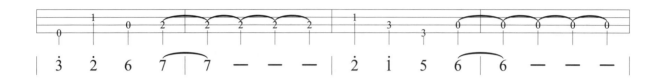

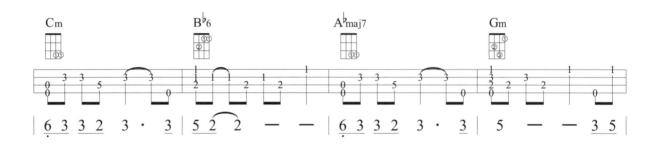

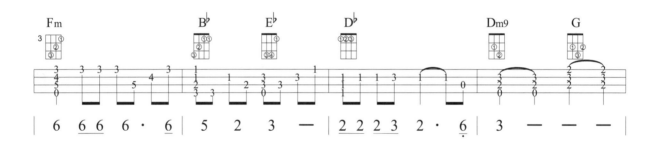

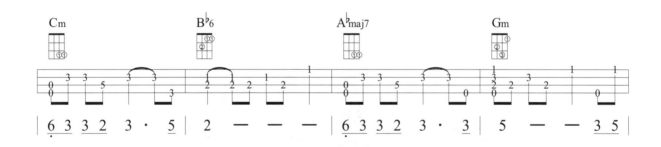

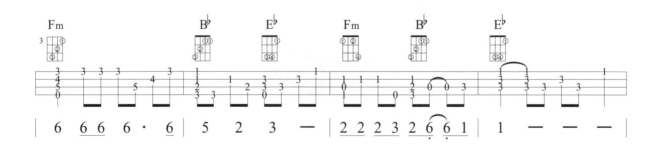

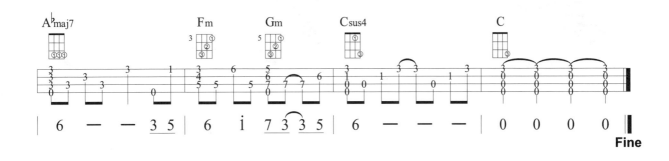

Fine

搥音、勾音、滑音

搥音、勾音、滑音，這三種演奏技巧算是在弦樂器上是最常使用到的技巧之一。

Ⓗ 搥音（Hammer On）

右手將弦撥奏後，左手的手指像槌子一般，搥壓在所需的音上。

① 左手預備在搥音的位置

② 搥壓在所需的音上

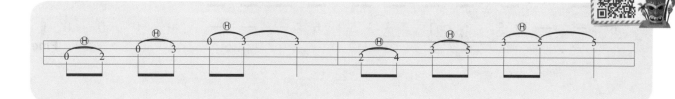

Ⓟ 勾音（Pull Off）

與搥音方式相反，左手必須先按壓住一個音，待右手撥奏該弦後，左手手指將該音往指板橫向微微移動（下方或上方），然後將手指放掉。

① 先按壓住一個音

② 微微下拉

③ 手指放開

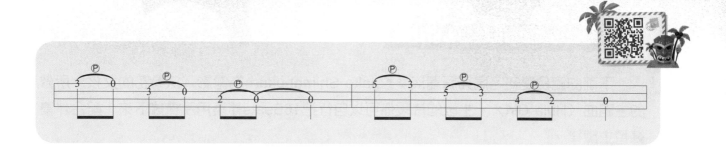

Ⓗ+Ⓟ 搥音與勾音也經常合併使用

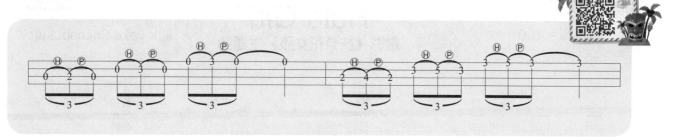

Ⓢ 滑音（Slide On）

　　滑音技巧，左手必須先按壓住一個音，待右手撥奏該弦後，左手手指將該音往指板縱向移動(下方或上方)，然後將手指定住不動。

❶ 先按壓住一個音　　　　　❷ 縱向移動

⒣+Ⓢ 搥音與滑音也經常合併使用

　　下面的範例是知名烏克麗麗演奏家Jake Shimabukuro為電影《扶桑花的女孩》所做的主題曲〈Hula Girl〉，主歌的片段你可以自行把16Beats伴奏用手機錄下來，配合伴奏練習主旋律。

Key：D
4/4 ♩=100

Hula Girl

電影《扶桑花女孩》主題曲

曲：Jake Shimabukuro

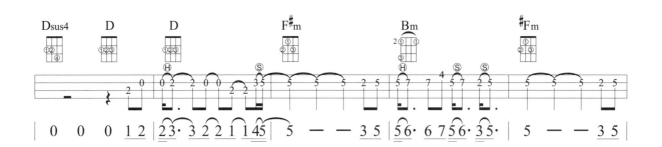

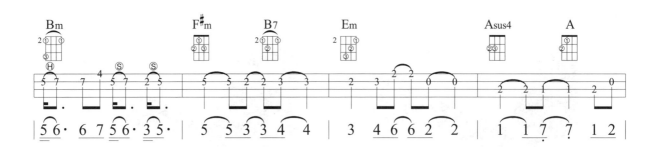

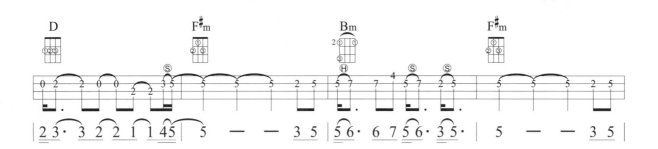

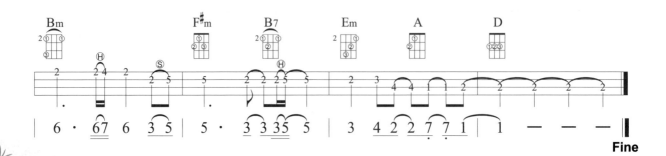

Fine

Pua Olena

Key：C
4/4 ♩=72

詞曲：James Kaholokula

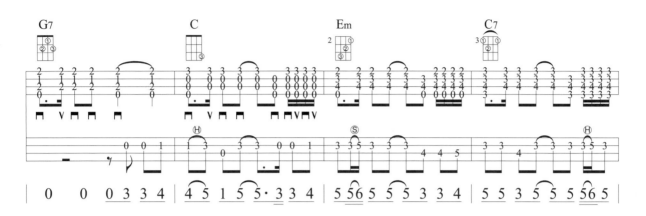

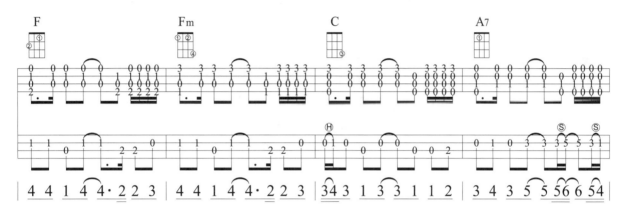

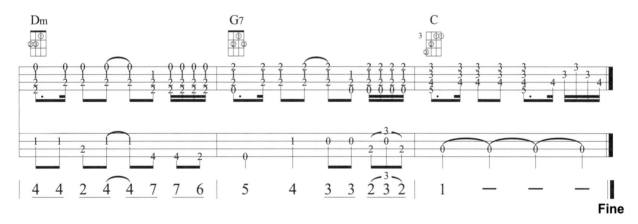

Fine

小幸運

Key：F
4/4 ♩=79

詞：徐世珍/吳輝福
曲：JerryC

F ... C ... Dm ... Am

| 3 5 2 3 0 5 2 3 | 0 2 2 3 4 4 3 2 7 7 | 1 3 6 1 0 3 6 7 | 0 7 7 3 5 5 3 1 7 |

最想留住　的幸運　原來我們　和愛情　曾經靠得　那麼近　那為我對　抗世界

B♭ ... F ... G ... C7 ... Dm ... C

| 6 4 4 4 0 5 4 3 3 | 5 3 3 3 0 4 3 1 1 | #4 2 2 2 0 2 1 3 | 0 2 1 3 0 2 1 1 |

的決定　那陪我　淋的雨　一幕幕　都是你　一塵不　染的真　心

F ... C ... Dm ... Am

| 3 5 2 3 0 5 2 3 | 0 2 2 3 4 4 5 2 1 1 | 1 3 6 1 0 3 6 7 | 0 7 7 3 5 5 3 1 7 |

與你相遇　好幸運　可我已失　去為你　淚流滿面　的權利　但願在我　看不到

B♭ ... F ... G ... C7

| 6 4 4 4 0 5 4 3 3 | 5 3 3 3 0 4 3 1 1 | #4 2 2 2 — 0 | 0 3 1 1 3·1 2 1 1 |

1.

的天際　你張開　了雙翼　遇見你　的註定　她會有多幸運

F ... G7 ... C7 ... C

| 5 — 3 5 1 3 | 2 3 6 6 6 7 1 | 2 4 2 2 #1 2 3 4 3 4 4 5 | 6 4 5 6 7 6 7 1 2 1 7 6 5 :‖

B♭maj7 ... C7 ... F

2.

| 0 0 0 0 | 0 3 1 1 3·1 2 1 1 ‖ 1 5 3 1 5 — |

她會有多幸運　（同前奏）

G7 ... C7 ... F

| 2 #4 1 2 4 — | 5 7 4 7 6 7 7 | 1 — — — ‖

Fine

快樂四弦琴 45

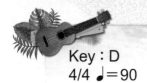

雪落下的聲音

Key：D
4/4 ♩=90

詞：于正
曲：陸虎

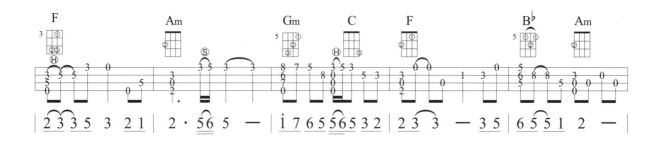

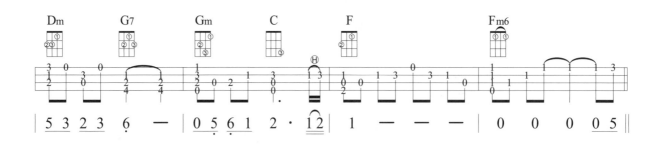

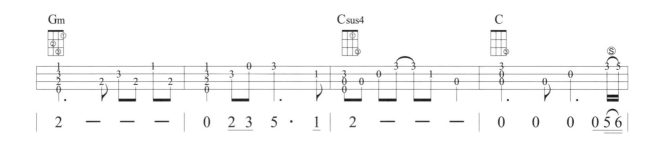

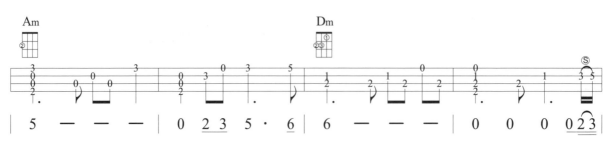

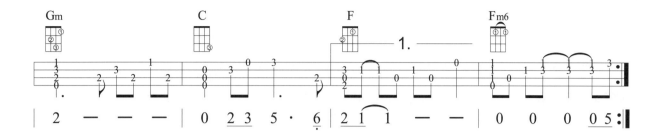
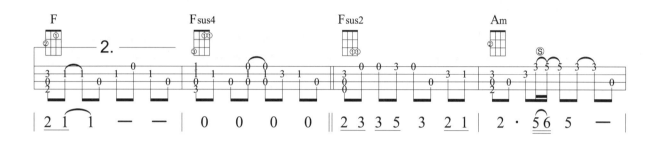
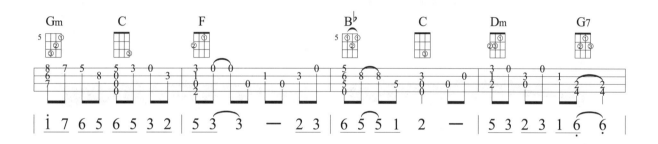
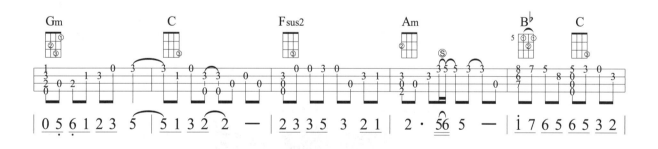
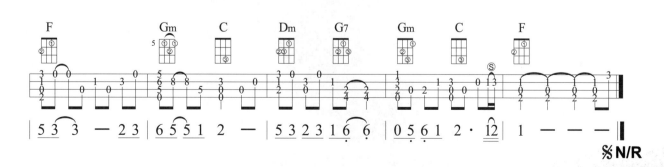

切音與悶音

　　切音（Staccato）也叫做「斷音」，當我們彈奏一個和弦或是撥奏一個音後，很迅速的將該和弦或音，停止共鳴或發出聲音，留下一短促的聲響，這就是切音。

　　要達成切音的效果，方式有兩種：一種是使用左手來切音，左手按壓好一個和弦或音之後，在右手撥奏時，左手迅速放鬆而不要離開弦，此時音自然就被切斷了，留下很急促的聲響。另一種是使用右手切音，左手按壓好一個和弦或音之後，右手撥奏它，撥奏完後，使用右手手掌的大魚際部份，迅速接觸有被撥奏到的弦，此時音也會自然就被切斷了，留下很急促的聲響。這類的效果即是切音或斷音。

左手切音

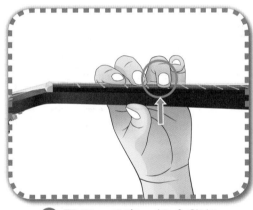
① 壓好一個音，然後撥奏

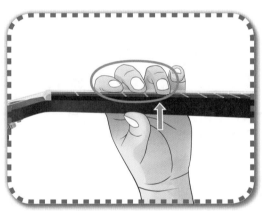
② 迅速放鬆不要離弦，切斷聲音

右手切音

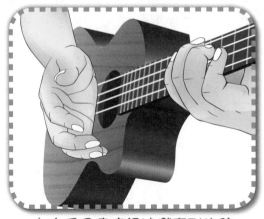
▲右手迅速接觸被撥奏到的弦

切音技巧是一種極為富有律動的效果，適時的在二、四拍中加入，可以讓節奏變得活潑，增加節奏律動感。

範例一：〈學貓叫〉 ♩＝120

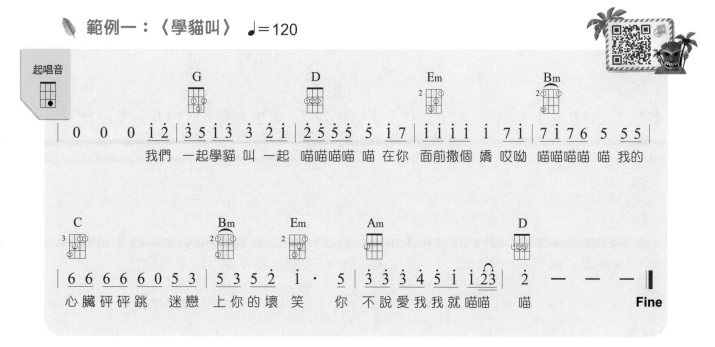

起唱音

G　　　　D　　　　Em　　　　Bm

| 0 0 0 i2̇ | 3̇5̇ i3̇ 3 2̇i | 2̇5̇5̇5̇ 5 i7 | i i i i 7i | 7i76 5 55 |
我們　一起學貓　叫一起　喵喵喵喵　喵 在你　面前撒個　嬌 哎呦　喵喵喵喵　喵 我的

C　　　　Bm　Em　　Am　　　　D

| 6 6 6 6 6 0 53 | 5 3 5 2̇ i̇ · 5 | 3 3 3 4 5 i̇ i̇23 | 2̇ — — — |
心 臟 砰 砰 跳　迷 戀 上你的 壞 笑　你 不說愛我我就喵喵　喵

Fine

閏音（Mute）技巧也是一種製造律動的技巧，左手不按壓弦而是輕觸弦，這時右手撥彈時，不會發出實音，而是發出「嘎嘎嘎」的律動效果，通常會與切音做搭配，在歌曲中做變化。

▲手指輕觸弦

切音與閏音是好兄弟，經常搭配一起使用，節奏的律動感更為明顯。

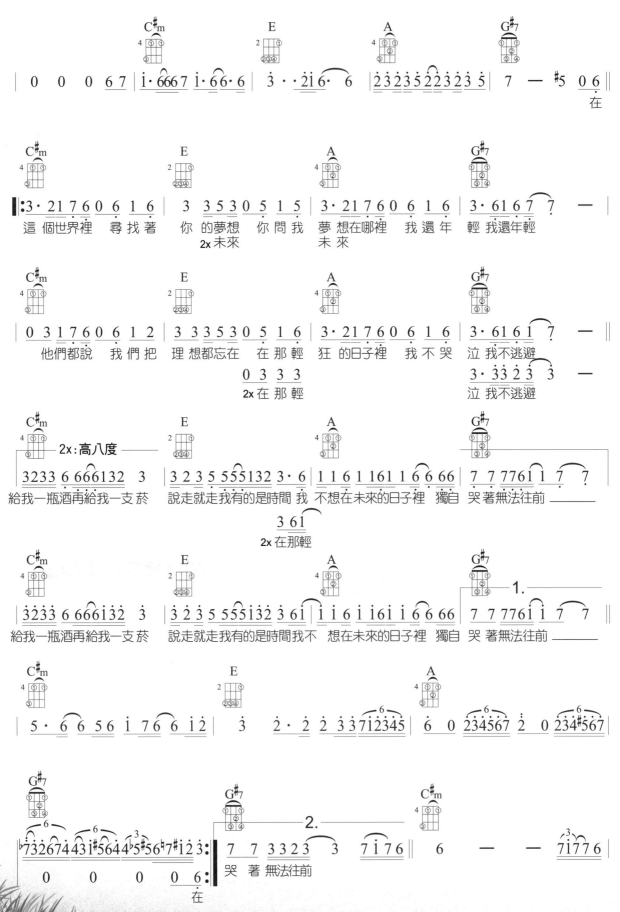

告白氣球

Key：C
4/4 ♩=90

詞：方文山
曲：周杰倫

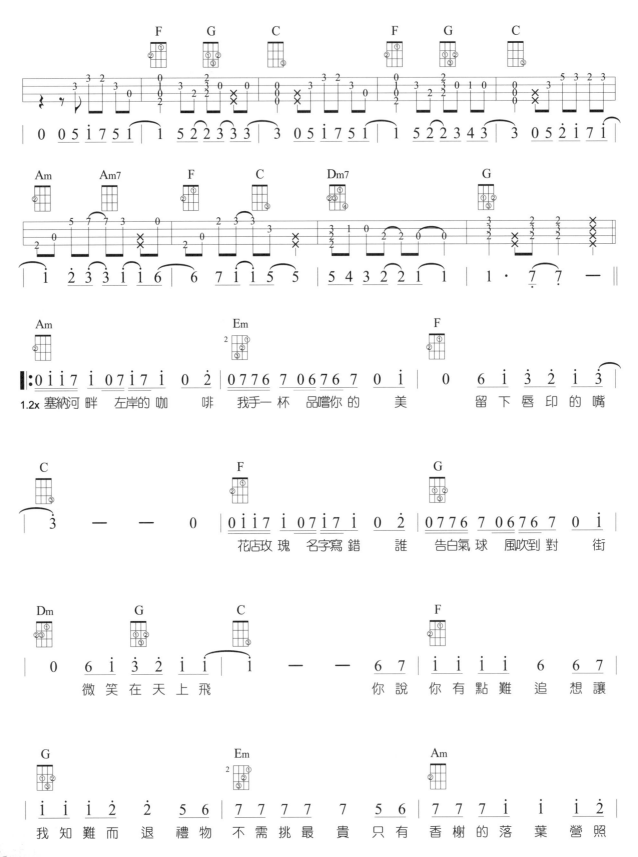

Dm　　　D7　　　Gsus4　　　G

| 3 3 3 6 i i 2 | 3 3 3 6 i i 2 | 3 3 3 3 i 2 2 | 2 — 0 5 4 3 |

浪漫的約 會 不害 怕搞砸一 切 擁有 你就擁有 全世界　　　親愛的

C　E7　Am　Am7　F　G　C

| 3 4 3 3 2 2 1 | 1 2 3 3 1 | 6 i 5 5 i 3 3 | 3 — 0 5 4 3 |

1.2x 愛上 你 從 那天 起　甜蜜的 很輕易　　　親愛的
3x 愛上 你戀 愛日記　飄香水 的回憶　　　一整瓶

C　E7　Am　C7　F　G

| 3 4 3 3 2 2 1 | i 2 3 3 6 6 | 3 6 i i 2 2 1 |

別任 性 你 的眼 睛 在 說我 願 意
的夢 境 全 都有 你 攪 拌在 一 起

C　C　G　Am　Em　F　G　C

| i — 0 5 i 2 | 3 5 2 — | i 5 7 7 7 i 7 | 6 7 i · 2 | 3 — 0 5 i 2 |

1.

(Piano)

C　G　Am　Em　F　G　C　　C

| 3 5 2 — | i 5 7 7 7 i 7 | 6 7 i · 2 | i — — — : | i — 0 5 4 3 |

親愛的

2.

C　C　E7　Am　C7　F　G　C

| i — 0 5 4 3 | 3 4 3 3 2 2 1 | i 2 3 3 6 6 | 3 6 i i 2 2 1 | i — — — |

親愛的　　別任 性 你 的眼 睛 在 說我 願 意　　　Fine

Rit...

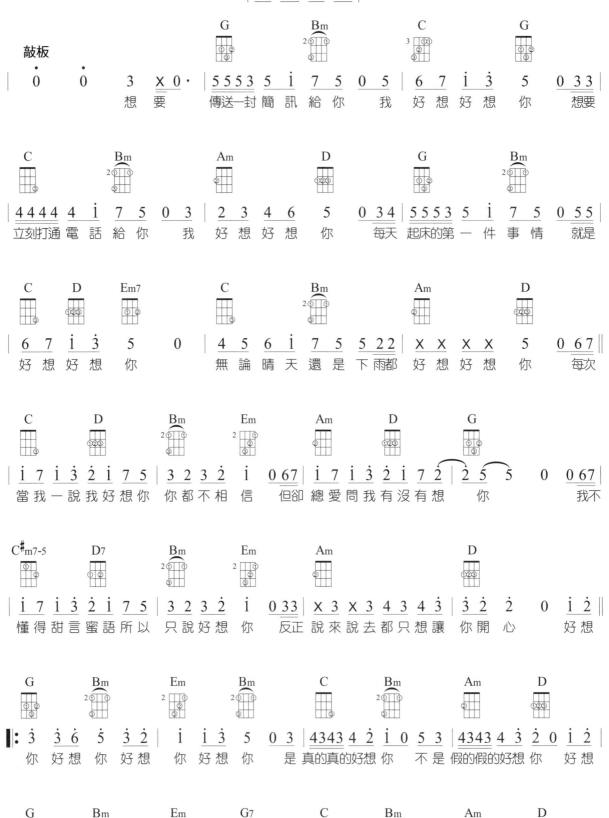

李白

Key：C
4/4 ♩＝115

詞曲：李榮浩

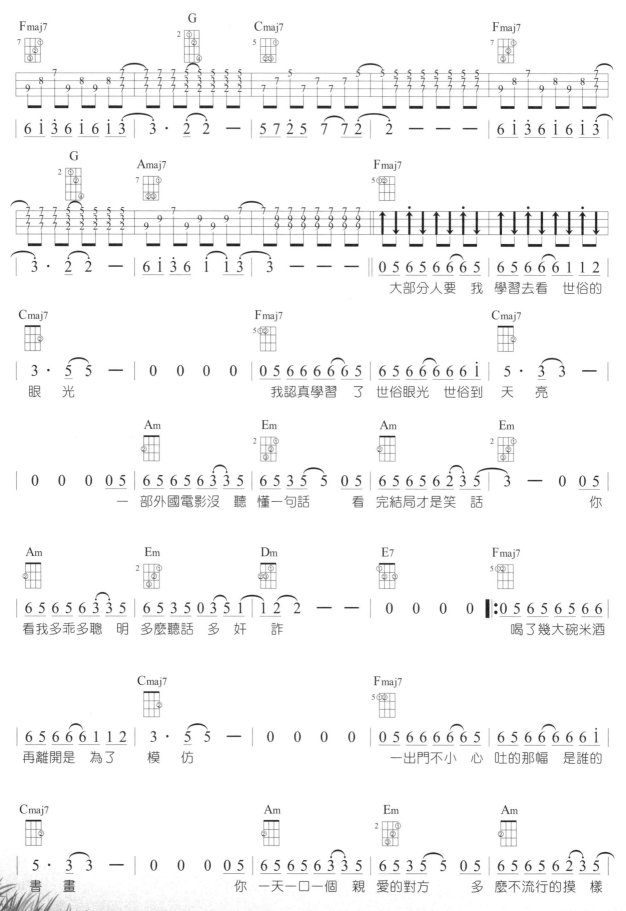

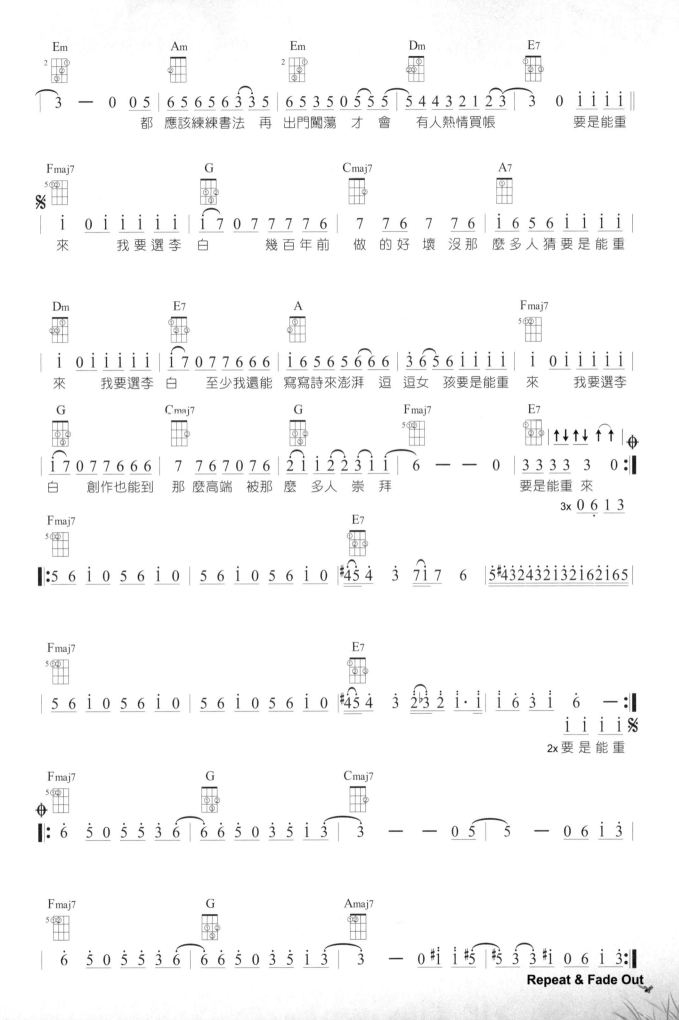

The End Of The World

詞：Sylvia Dee
曲：Arthur Kent

Key：F
4/4 ♩=74

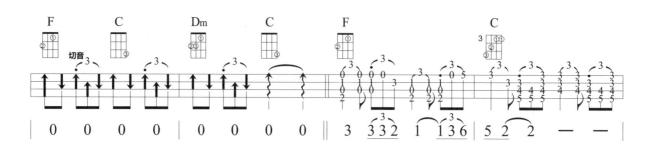

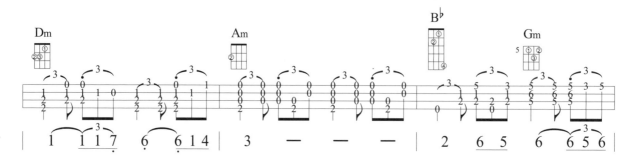

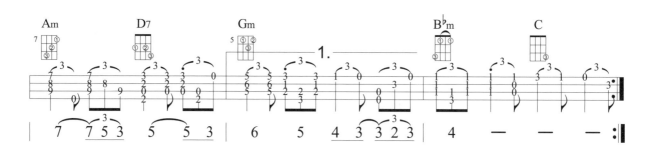

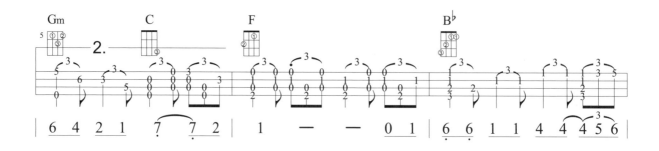

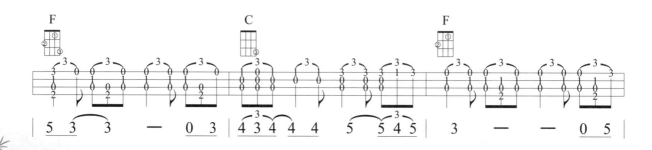

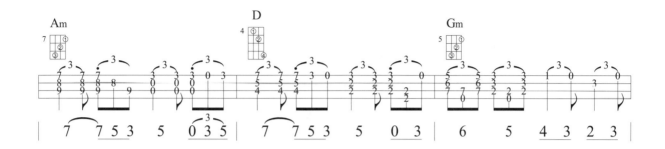

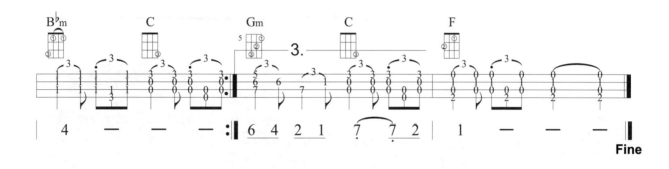

Fine

還記得上冊中三連音的單元嗎？三連音的動作是食指先下刷，拇指下刷，接著食指再上刷，以這樣的動作完成三連音。

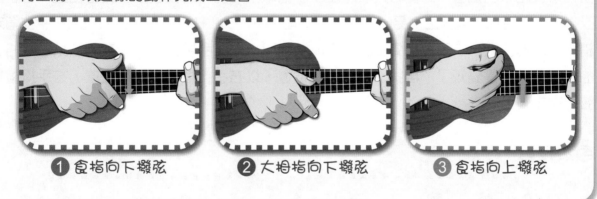

① 食指向下撥弦 ② 大拇指向下撥弦 ③ 食指向上撥弦

泛 音

　　任何樂器自然發出的聲音，一般都不會只單單包含一個音，而是由一個基礎音與很多個頻率音合起來，所產生出來的聲響。這些頻率互為倍率關係，我們稱這些倍音為「泛音」。泛音的音色晶瑩透亮，也有人把他叫做「鐘聲」或「鐘音」。

　　根據物理原理，將烏克麗麗的弦長分別除以二、除以三……都分別可以發出自然泛音，在倍頻越高的弦上（例：第五琴格上的四倍頻），會越難發出泛音聲響。

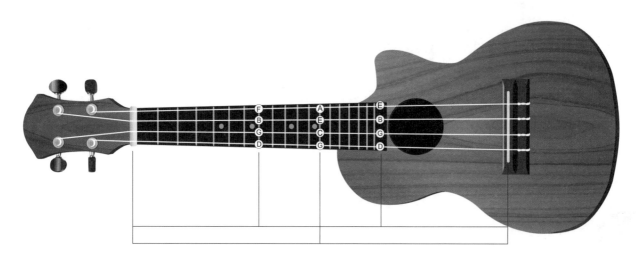

　　泛音的彈奏分為兩種，一種是自然泛音（Natural Harmonics），也就是根據原弦長倍頻所發出來的聲音，彈奏時只需將左手手指末稍，輕碰觸在該弦的泛音位置，右手撥弦後，左手隨即離開弦上。另一種是人工泛音（Artificial Harmonics），利用右手食指末梢碰觸泛音位置，右手拇指彈奏該弦完成。也可以以左手事先按壓住某一弦某一琴格上的音，此時弦長變短了，再找出泛音相關位置，以右手食指碰觸泛音位置，右手拇指撥弦，完成人工泛音。

自然泛音

▲ 手指輕觸泛音處

▲ 右手撥奏後，手指再離開

人工泛音

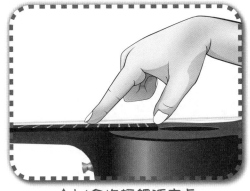
▲以食指輕觸泛音處

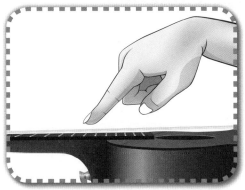
▲以拇指撥弦後，食指再離開

校園鐘聲（自然泛音）

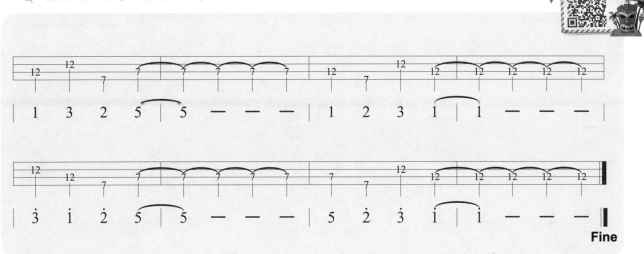

以人工泛音彈奏和弦琶音

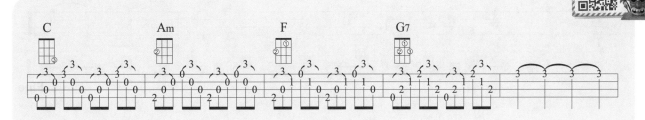

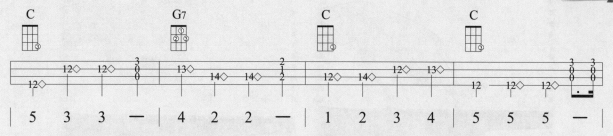

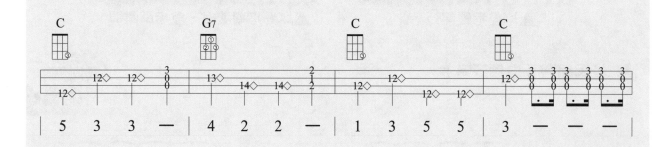

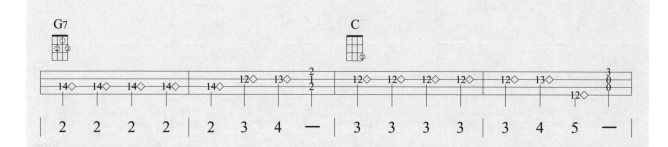

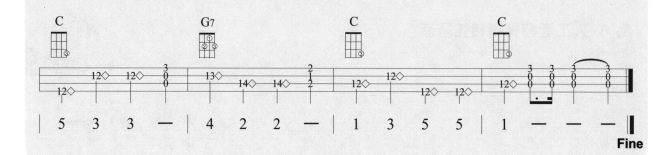

跨越時空的思念

Key：C
4/4 ♩=64

動畫《犬夜叉》主題音樂

曲：和田薰

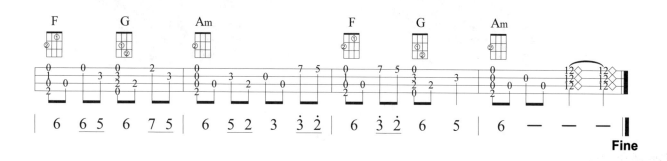

Fine

多指琶音（輪指）

在第一冊中，所提到琶音是使用單一手指在弦上，以稍慢的撥奏所做出的效果。而這樣的琶音效果，也可以使用多根手指來完成，可稱它為「多指琶音」，也可稱為「輪指」（Rasgueo）。輪指源自於Flamenco吉他中的常見技巧，也稱為多指滾奏。使用小指（e）、無名指（a）、中指（m）、食指（i），依序撥彈烏克麗麗的四根弦。請特別注意是「依序」而不是「同時」，而且要有「彈出」的動作，聲音扎實而響亮。

多指琶音

多指琶音（輪指）是採用小指、無名指、中指、食指，依序將手指彈在弦上，請看以下分解動作圖：

關於滾奏技巧其實還會延伸出很多種的變化方式，例如只用a、m、i的三指滾奏，也有e、a、m、i、i五連音滾奏或是加入拇指的五指滾奏，或是連續來回滾奏，都可以做出很豐富的技巧變化。

多指琶音比較常用在一種叫做Rumba（倫巴）的節奏中，這是一種源自於古巴的拉丁舞，所以又叫古巴倫巴，節奏為4/4拍。加入特有的琶音，展現出熱情浪漫、輕鬆搖擺的感覺。

✒ 範例一

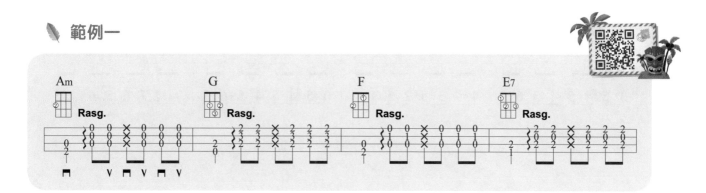

✒ 範例二

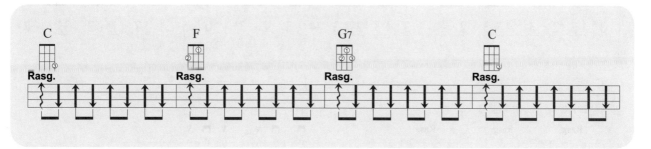

Key：F
4/4 ♩=118

Never on Sunday

詞曲：Manos Hatzidakis

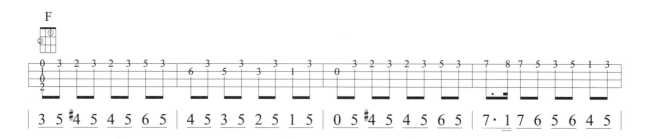

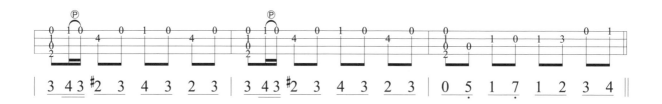

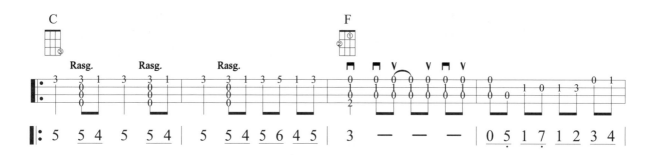

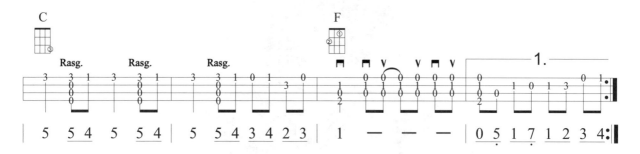

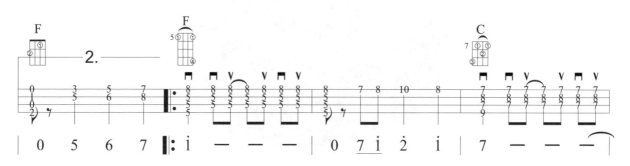

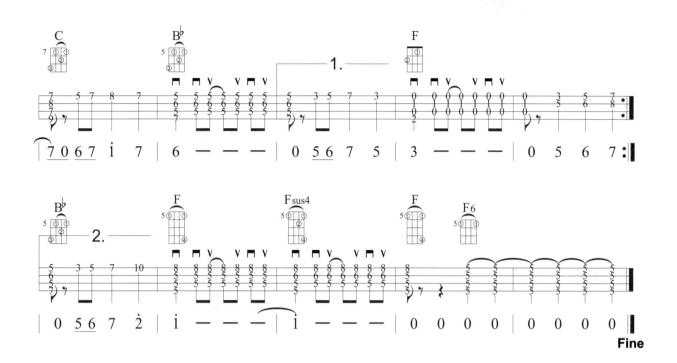

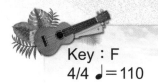

夜來香

Key：F
4/4 ♩=110

詞曲：金玉谷(黎錦光)

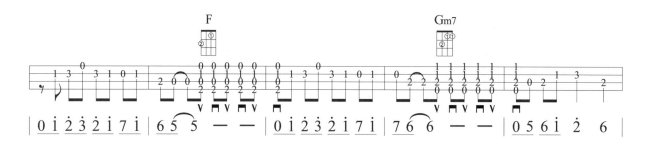

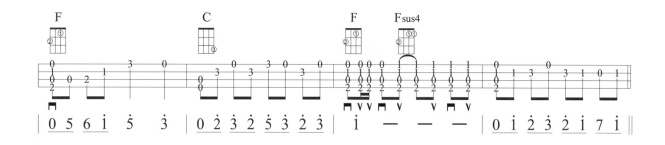

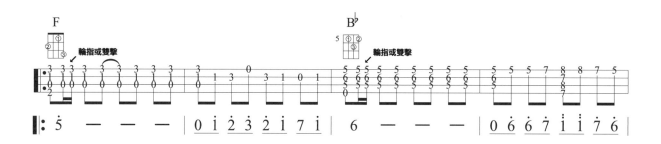

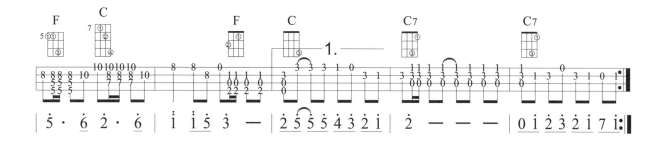

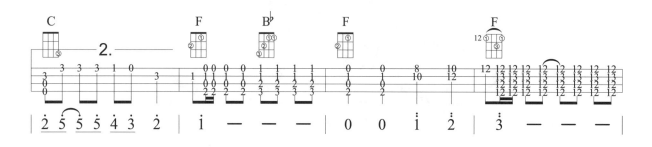

68 Happy uke

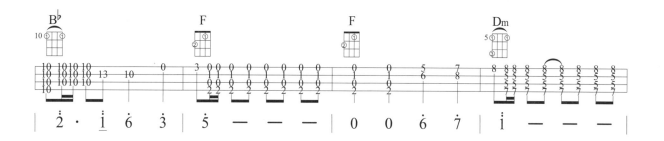

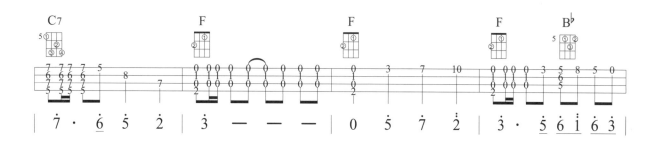

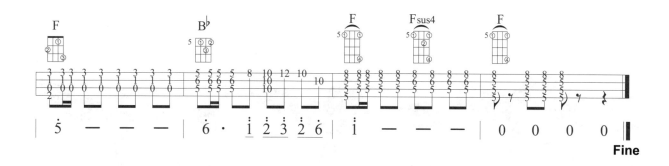

Fine

雙擊法

雙擊法（Double Stroke）是指在同一的動作下，完成二次擊弦的效果。這種效果多半搭配在刷弦節奏上使用，正好烏克麗麗使用刷奏的機會很多，巧妙搭配，可以讓節奏活潑很多。

上刷雙擊

上刷雙擊多使用在反拍刷奏上。當右手往上刷的時候，讓姆指先刷弦，手腕轉動之後，讓食指刷弦，在一個動作下完成雙擊的效果，如果下一拍是下刷奏，則順勢用食指做下刷動作。

大多數人習慣用姆指與食指搭配做雙擊，但也可以使用姆指搭配中指，依照個人手指長短而採用最自然的方式彈奏。譜上常用D（Double）來代表此技巧。

雙擊法刷法

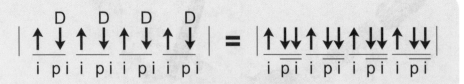

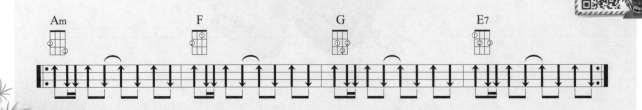

下刷雙擊

　　下刷雙擊多使用在正拍刷奏。與上刷雙擊動作正好相反，當右手往下刷的時候，讓食指先刷弦，手腕轉動之後，再讓拇指刷弦，如果下一拍是上刷奏，則順勢用拇指做上刷動作，完成雙擊的效果。

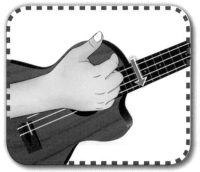 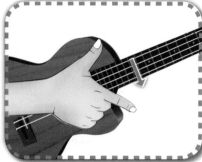

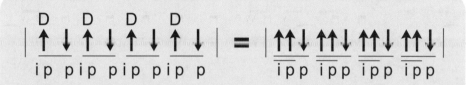

　　雙擊技巧可以巧妙地加在任何刷奏的節奏型態中，尤其是在沒有旋律的小節上，多使用雙擊技巧來增加刷奏的特色，彌補空拍上的乏味感。以下範例擷取自西班牙〈鬥牛士舞曲〉片段，使用雙擊法彈奏出萬馬奔騰的效果，速度請從慢速逐漸加快。

▞ 範例一：〈鬥牛士舞曲〉 4/4 ♩＝124

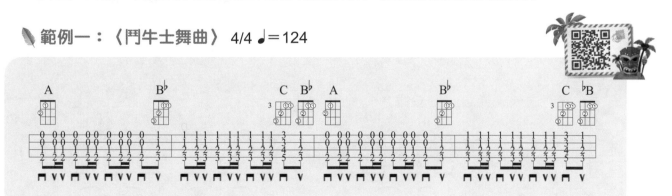

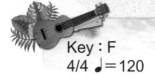

Five Foot Two, Eyes of Blue

Key : F
4/4 ♩=120

曲 : Ray Henderson
Samuel Lewis
Joseph Young

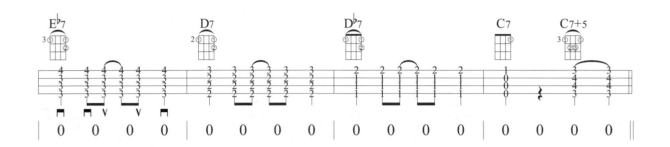

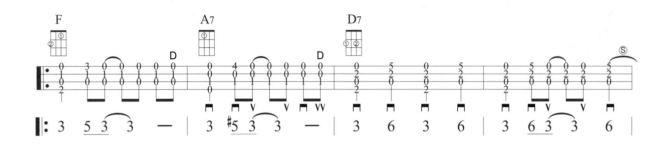

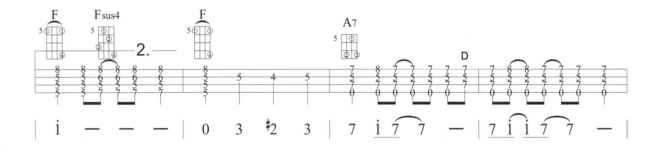

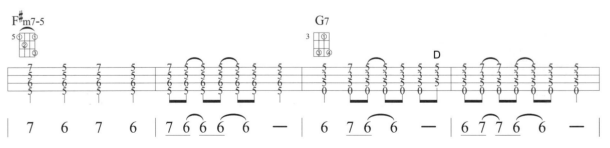

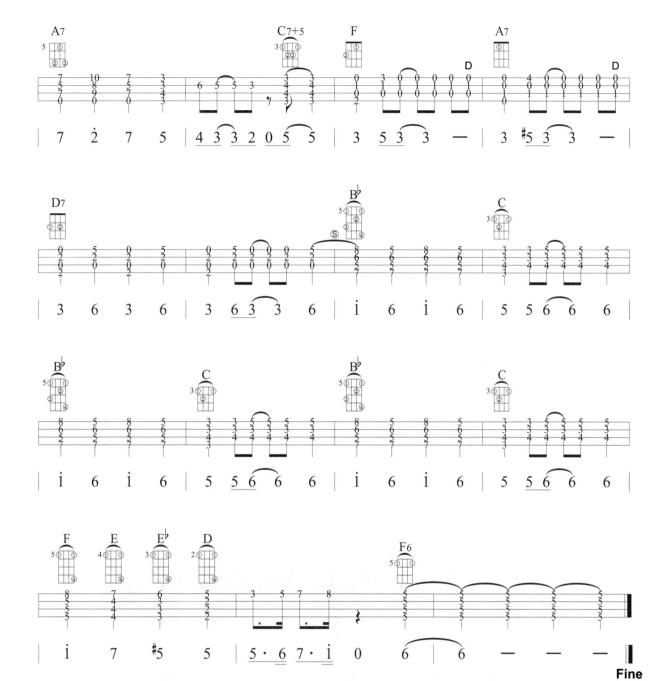

減三和弦

之前學過了大三和弦與小三和弦，再來看看另一種三和弦叫「減三和弦」，這個和弦是順階和弦中的七級，由「和弦主音+小三度音+小三度音」所組成，由於組成音含有不和諧音，彈起來帶有緊張、不安、壓抑的情緒。

$$Cdim = C(1) \quad E^\flat(^\flat3) \quad G^\flat(^\flat5)$$

減七和弦

還有一種常見的減和弦是減七和弦（Diminished Seven chord），簡寫成dim7，這個減七和弦在編曲上尤其好用，幾乎只要碰到旋律的轉折點，就可以用上此類和弦，造成一種緊張感，來銜接於和弦與和弦之間。

減七和弦的組成都是由小三度組成，以Cdim7為例，組成音為1、$^\flat$3、$^\flat$5、$^{\flat\flat}$7，1（Do）的小三度是$^\flat$3（降Mi），$^\flat$3（降Mi）的小三度是$^\flat$5（降Sol）、$^\flat$5（降Sol）的小三度是$^{\flat\flat}$7（雙降Si）或6（La）。

減七和弦	=	主音	+	小三度	+	小三度	+	小三度
Cdim7	=	C(1)	+	$E^\flat(^\flat3)$	+	$G^\flat(^\flat5)$	+	$A(^{\flat\flat}7)$
Ddim7	=	D(2)	+	F(4)	+	$A^\flat(^\flat6)$	+	B(7)
Edim7	=	E(3)	+	G(5)	+	$B^\flat(^\flat7)$	+	$D^\flat(^\flat2)$
Fdim7	=	F(4)	+	$A^\flat(^\flat6)$	+	B(7)	+	D(2)
Gdim7	=	G(5)	+	$B^\flat(^\flat7)$	+	$D^\flat(^\flat2)$	+	E(3)
Adim7	=	A(6)	+	C(1)	+	$E^\flat(^\flat3)$	+	F(4)
Bdim7	=	B(7)	+	D(2)	+	F(4)	+	$A^\flat(^\flat6)$

減七和弦由於都是由小三度組成，正好在一個八度中，被畫分成四個小三度，所以以每個小三度音程為主音的減七和弦，它們組成音都會是一樣的，簡單說就是，組成音一樣，但和弦名稱不一樣。

Bdim7	Cdim7	D♭dim7
Ddim7	E♭dim7	Edim7
Fdim7	G♭dim7	Gdim7
A♭dim7	Adim7	B♭dim7

在烏克麗麗上由於弦數少，能表現的和弦特性容易受限，所以有些組成音必須省略掉，減三和弦（dim）或減七和弦（dim7）都可以通稱「減和弦」。由於組成音與屬七和弦相近，也可以用屬七和弦來代用減和弦，但是要知道它們還是不一樣的和弦。

以G7（G、B、D、F）代用Bdim7= B(7)　D(2)　F(4)　A(6)

半減七和弦

半減七和弦也稱為小七減五和弦，事實上就是把小七和弦的第五度音降半音，因為它的組成音與減七和弦的組成音只有在七度音上差了半音，所以稱為「半減和弦」。

半減七和弦	=	主音	+	小三度	+	小三度	+	小三度
Cm7-5	=	C(1)	+	E♭(♭3)	+	G♭(♭5)	+	B♭(♭7)
Dm7-5	=	D(2)	+	F(4)	+	A♭(♭6)	+	C(1)
Em7-5	=	E(3)	+	G(5)	+	B♭(♭7)	+	D(2)
Fm7-5	=	F(4)	+	A♭(♭6)	+	B(7)	+	E♭(♭3)
Gm7-5	=	G(5)	+	B♭(♭7)	+	D♭(♭2)	+	F(4)
Am7-5	=	A(6)	+	C(1)	+	E♭(♭3)	+	G(5)
Bm7-5	=	B(7)	+	D(2)	+	F(4)	+	A(6)

🖋 減七和弦與半減七和弦的實際運用

　　減七和弦多半使用在二個和弦之間，做為經過和弦使用，讓這個小節得到一種擴張、緊張的感覺，再進行到下一個和弦，得到完美的和弦進行。

　　而半減七和弦則是常用在樂句的轉折處，以作為緩和的作用。

望春風

Key：C
4/4 ♩＝76

曲：鄧雨賢
詞：李臨秋

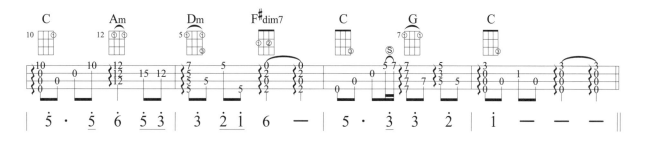

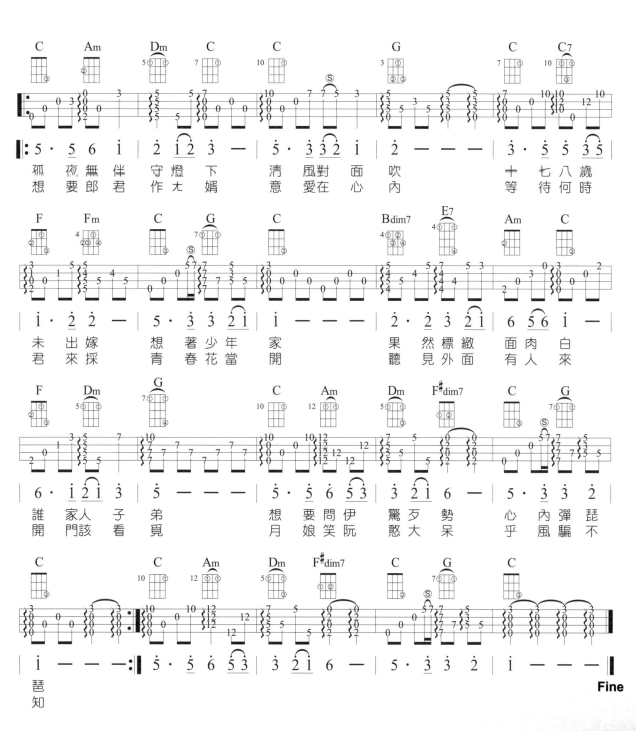

Bridge Over Trouble Water

Key：C
4/4 ♩=90

詞曲：Paul Simon

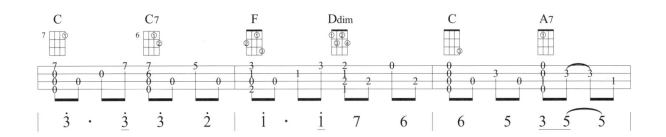

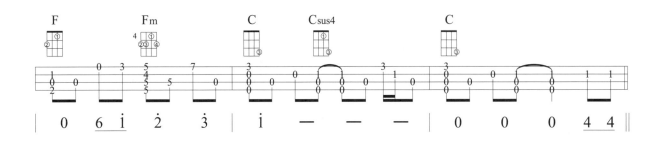

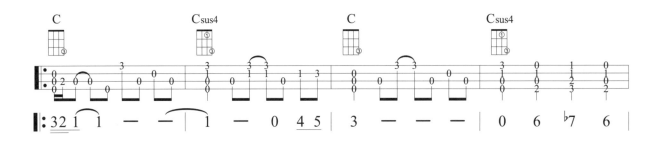

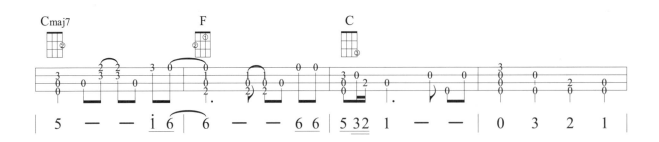

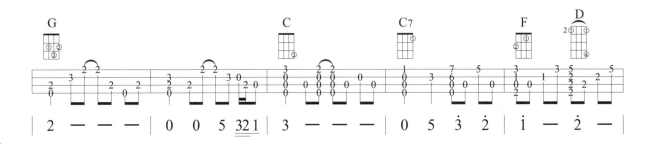

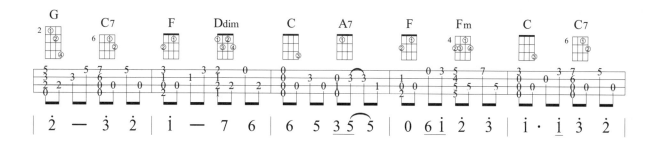

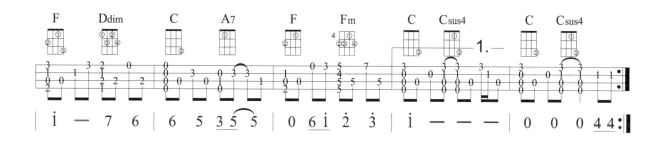

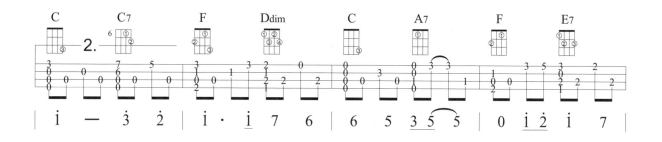

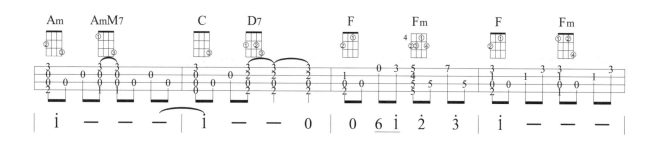

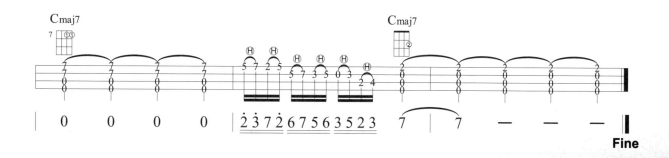

Fine

11 增三和弦 Augmented Chords

在音樂中，三和弦共有四種，分別是大三和弦、小三和弦、減三和弦、增三和弦。其中就屬增三和弦使用上是比較少見的，增三和弦的組成音是由「和弦主音+大三度音+大三度音」所組成。

$$Caug = C(1) \quad E(3) \quad G^{\#}(^{\#}5)$$

常用的三種指型：

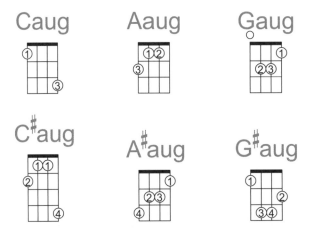

由於增五度音程G#會有一種強烈要往A音的傾向，所以增和弦常用於連接帶有A音的和弦例如：F或Am。也常用於歌曲的五級和弦當中，當作半終止的功能，用以進行到主和弦前使用。

🪶 增三和弦使用範例：Norah Jones〈Don't Know Why〉和弦進行

Key：F
4/4 ♩=80

Jingle Bells

詞曲：James Lord Pierpont

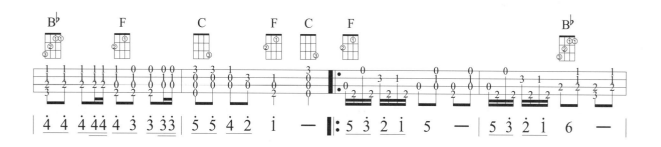

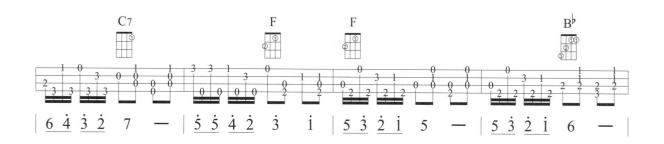

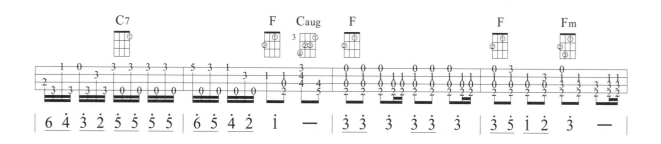

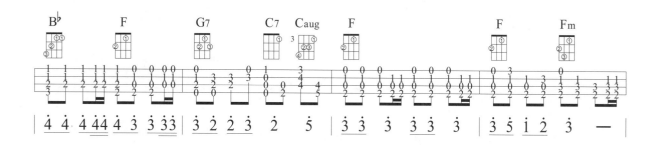

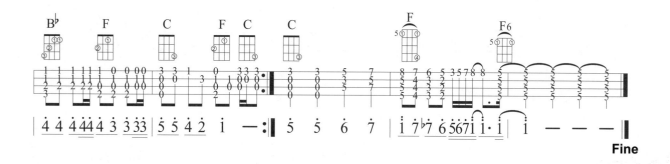

Fine

12 掛留和弦 Suspended Chords

　　掛留和弦是將和弦中的三度音置換成二度或四度音,這樣的和弦就好像帶有懸掛在半空中的音,產生一種不穩定的和聲,帶來緊張與刺激的感覺,所以通常也不會在小節中停留太久,大多作為和弦修飾、代理之用途,尤其是在歌曲的五級和弦上最常使用。

掛二和弦(sus2)

掛二和弦(sus2)= 主音+大二度+完全五度

掛二和弦最常用來修飾主和弦，彈奏C調的主和弦C時，大膽的彈奏Csus2和弦，絕對不會有違和感，因為不管大二度或是九度音，在調性裡面是最不打架的音，所以怎麼加都會很好聽而且有質感。

掛四和弦（sus4）

掛四和弦（sus4）= 主音+完全四度+完全五度

掛四和弦最常出現在五級和弦上，彈奏C調的五級和弦G時，大膽的彈奏Gsus4和弦，讓音樂產生一種聽覺上的張力，然後再完美回到主和弦。

旅行的意義

Key：C
4/4 ♩＝70

詞曲：陳綺貞

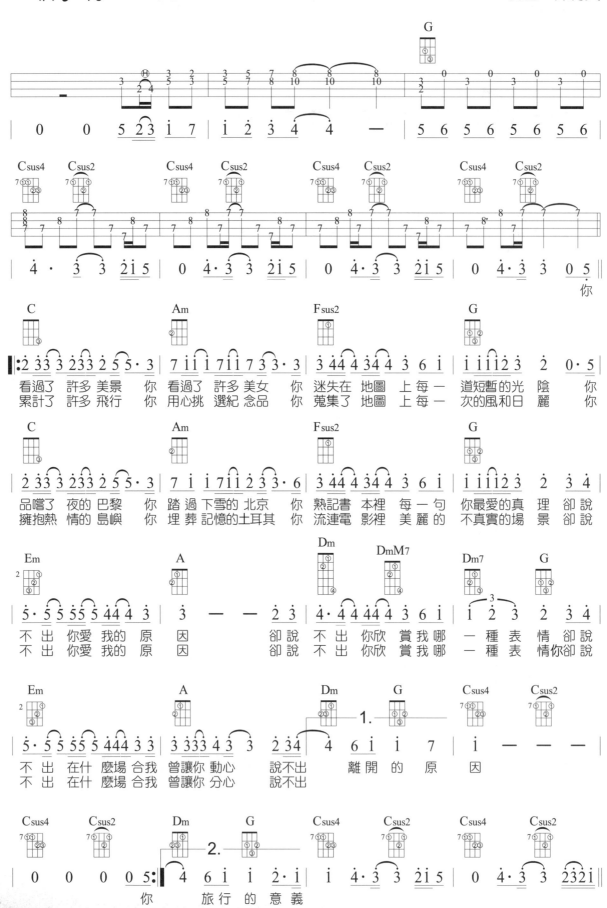

看過了　許多美景　你　看過了　許多美女　你　迷失在　地圖　上每一　道短暫的光　陰　你
累計了　許多飛行　你　用心挑　選紀念品　你　蒐集了　地圖　上每一　次的風和日　麗　你

品嚐了　夜的巴黎　你　踏過　下雪的北京　你　熟記書　本裡　每一句　你最愛的真　理　卻說
擁抱熱　情的島嶼　你　埋葬　記憶的土耳其　你　流連電　影裡　美麗的　不真實的場　景　卻說

不出　你愛我的原　因　　　　卻說　不出　你欣賞我哪　一種表　情　卻說
不出　你愛我的原　因　　　　卻說　不出　你欣賞我哪　一種表　情你　卻說

不出　在什　麼場合我　曾讓你　動心　說不出　離開　的　原　因
不出　在什　麼場合我　曾讓你　分心　說不出

你　旅行的意義

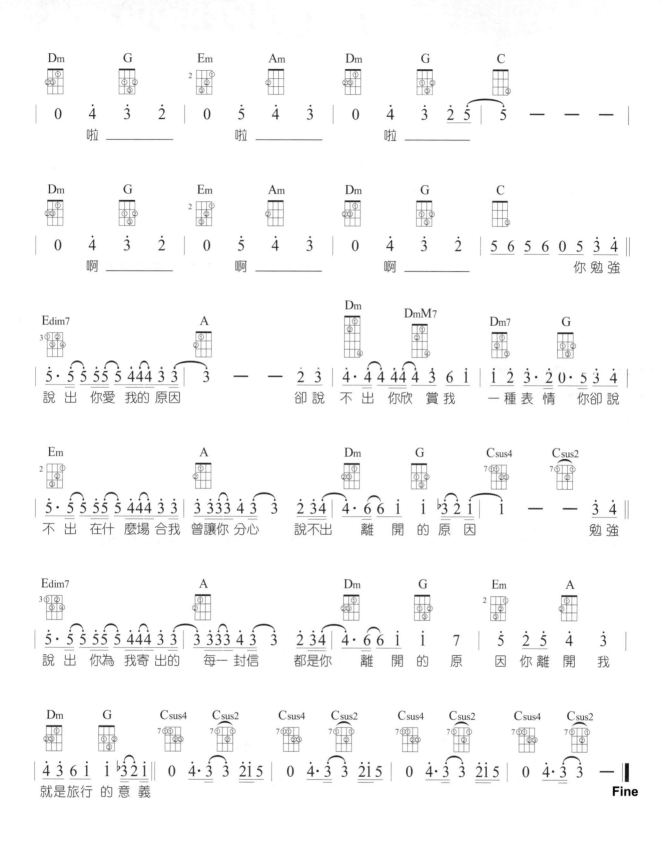

註：DmM7和弦為Dm（D、F、A）加上一個大七度音程（D、F、A、C♯）。

CHAPTER 13 多指顫音 Tremolo

在第一冊中有到過單指顫音，是使用一根手指或是Pick在同一音上做來回撥奏。而多指顫音則是指使用多指（二指或三指）連續的撥彈同一條弦，所發出的顫音效果，讓旋律更有張力的表現。視樂曲的速度，可以自由選擇彈奏顫音的方式，最常見的是使用三指顫音的技巧。

多指顫音跟吉他使用的顫音技巧是一樣的，使用二根（中指、食指）或三根手指（無名指、中指、食指），依序在同一弦上做撥奏。

二指顫音

彈奏順序為拇指、中指、食指。

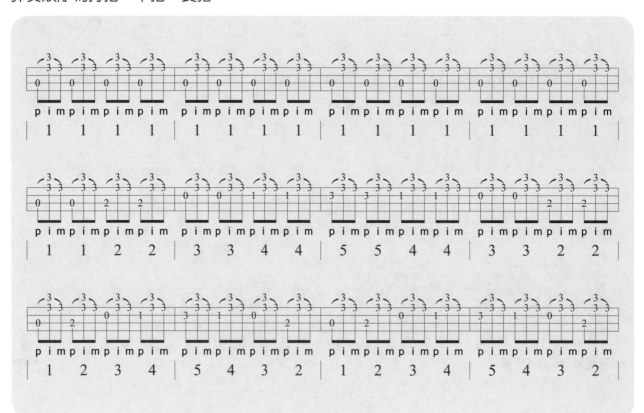

三指顫音

彈奏順序為拇指、無名指、中指、食指。

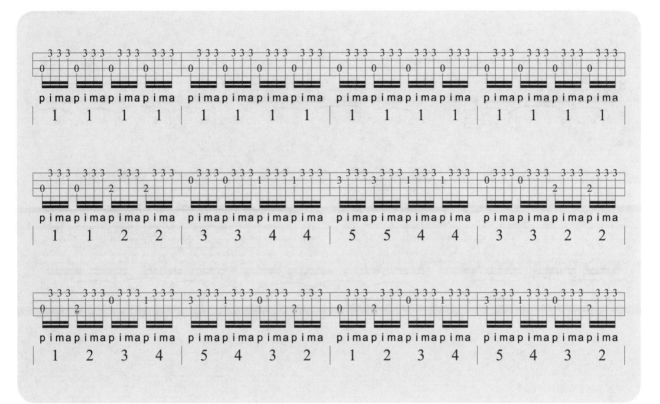

📝 範例一：二指顫音

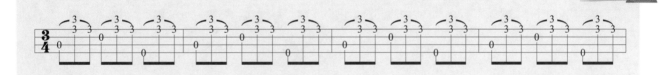

📝 範例二：三指顫音

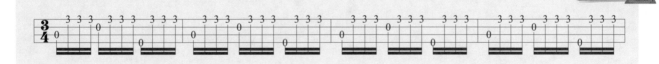

以下練習是在顫音上做旋律進行，拇指負責分散和弦的部分。

範例三

在實際編奏上，可以是將旋律編成顫音的彈法，拇指負責伴奏，但是也可以讓顫音是固定的持續音，拇指在其他弦做旋律的變化，以下樂句改編自音樂家Michael Lucarelli作品〈馬拉加舞曲〉，請先練習二指顫音，再練習三指顫音。

範例四：二指顫音〈馬拉加舞曲〉　♩=120

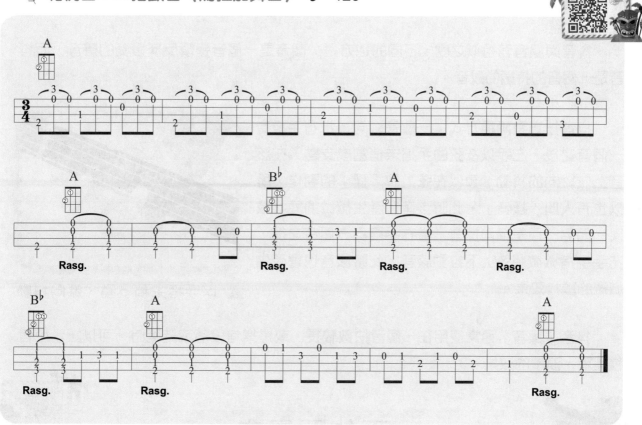

範例五：三指顫音〈馬拉加舞曲〉　♩=120

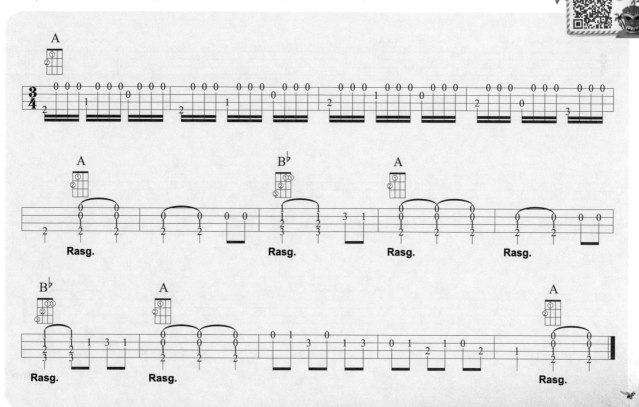

抖音 Vibrato

抖音與顫音有相似之處，不同的地方是，顫音是一個音連續反覆撥奏的聲音，而抖音是一個音的持續的聲音。

抖音技巧有兩種方式，一種是縱向，當右手撥奏一個音之後，左手以按弦的手指末梢當成支點，在該音上做縱向的抖動，類似在弦上做「揉」的動作，所以也有人叫「揉音」，此時該音會產生微微的顫抖效果。而另一種是橫向揉音，當右手撥奏一個音之後，左手手指微微將弦上下拉動該音，此時該音也會產生微微的顫抖效果。

▲ 以手指末梢支點，縱向抖動

抖音（揉音）通常使用在一個音拍數較長，或是樂句段落或結尾時，可以讓音色有種美麗、浪漫的效果。

Key：Em
3/4 ♩＝92

愛的羅曼史
Romance De Amor

曲：Naraiso Yepes

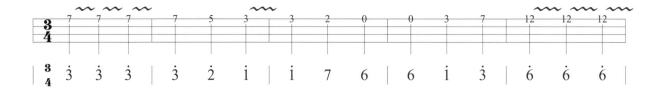

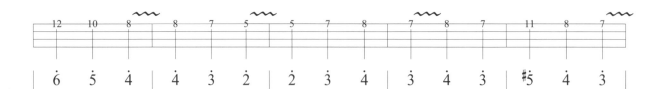

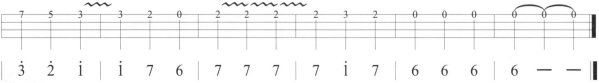

Fine

Key：F
3/4 ♩＝92

小步舞曲
Minuet in G

曲：比才BIZET GEORGES

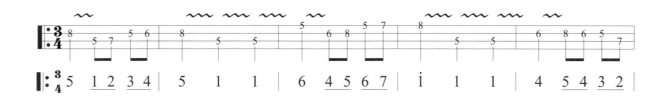

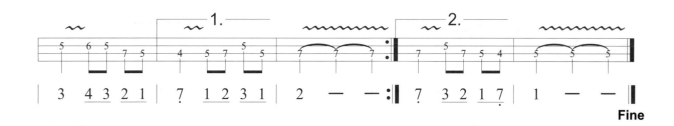

通常在第一弦上使用縱向揉音居多，在二、三弦上就使用橫向揉音居多。

▲ 手指微微將弦上下拉動

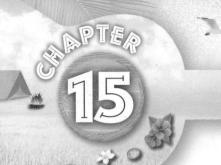

音階指型

烏克麗麗大致的表演形式有三種，第一種是彈奏和弦伴奏、伴唱，第二種是彈奏單音旋律，第三種是彈奏單音+和弦演奏曲的表演。而只彈奏單音旋律的方式，我們可以稱之為「Solo」，就是獨奏的意思。在彈奏Solo時，通常也需要有另一人或其他樂器做伴奏，一起合奏，音樂比較不會顯得單調。

如何記憶音階

透過之前的學習，相信你已經知道用全音、半音的原理去推算音階，但是用推算的方式較慢，而且不能夠很靈活的彈奏，所以我們必須用更科學的方式來練習。首先，把一整個指版上的音，劃分成五種音階指型，分別是Do型、Re型、Mi型、Sol型、La型。音階指型由第四弦上的起音作為命名，Do起音就叫Do型，Re起音就叫Re型，如果是一般的High G，因為第四弦的音高比第三弦高，或許彈起來會有些卡卡的，但是熟了也就習慣了，如果是Low G那更沒有違和感了。

練習時請大聲唱出音，可以加深你的記憶，練熟之後，以後彈音階會變成是一種反射動作，可以很自由地在指版上來回彈奏。

下圖是C大調的音階全圖，整組音階也是可以移動的，移動2格就變D調，移動4格變E調……等。

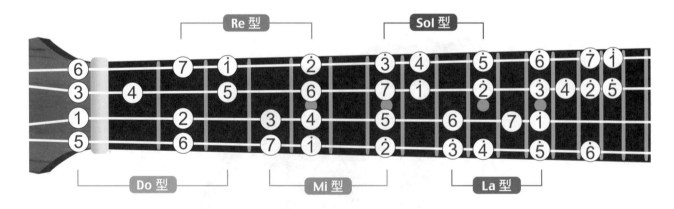

以下指型練習請注意手指，手指分工才能將旋律彈得流暢且靈活。 i為食指，m為中指，a為無名指，e為小指。

 Do型

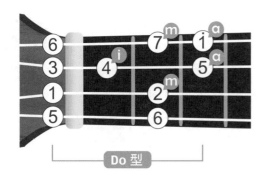

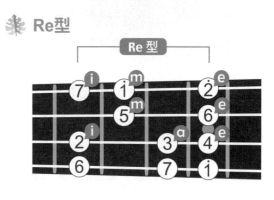 Re型

Mi型

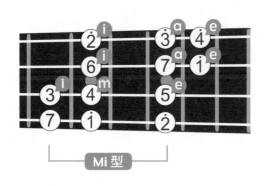

Sol型

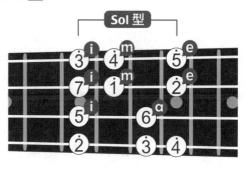

La型

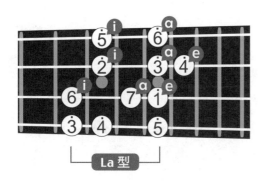

　　練習時，請務必唱出音階的音（Do、Re、Mi……），並且依照圖上的手指代號做練習，Do指型Do起音，Re指型Re起音，Mi指型Mi起音……記住這些指型都是活的，可以在指版上做移動，就看你需要彈奏什麼調性而定。

　　雖然指型命名都是以第三弦上的音作為音型名稱，但是你可以把第四弦上的音也一起記進去，換成Low G之後一樣也是那些音。

這裡我們可以藉由音階的模進，在每個音階上做練習，一樣請大聲唱出該調的唱名，一邊彈一邊唱的方式練習。（練習的速度為 ♩＝60-100）

範例一：C pattern（Do指型）

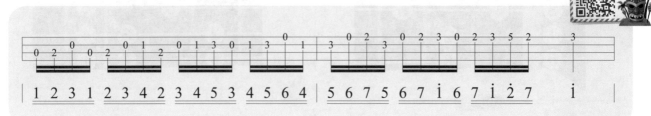

範例二：D pattern（Re指型）

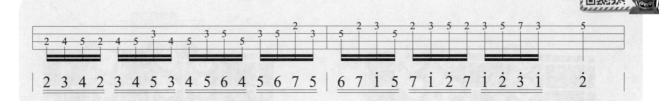

範例三：E pattern（Mi指型）

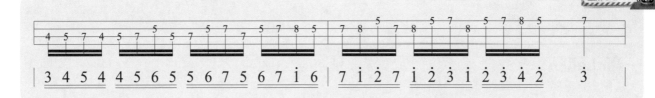

範例四：G pattern（Sol指型）

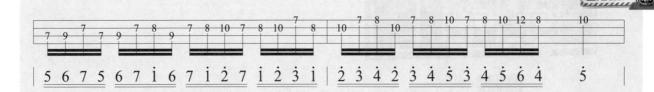

範例五：A pattern（La指型）

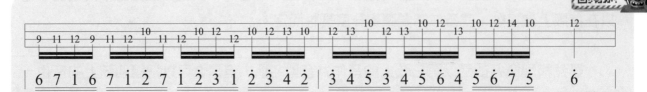

Tico Tico

Key：Am
4/4 ♩＝90

曲：Zequinha de Abreu

著名的巴西民謠歌曲，由Z. de Abreu 創作於1917年。全曲描寫一位農婦，對抗著不斷飛到倉庫偷食玉米粉的雀鳥（Tico-Tico），使出渾身解數，只為了不讓小雀鳥吃光倉庫中的玉米粉。活潑輕快的舞曲風格，節奏鮮明，使得這首曲子出現許多器樂改編的版本。

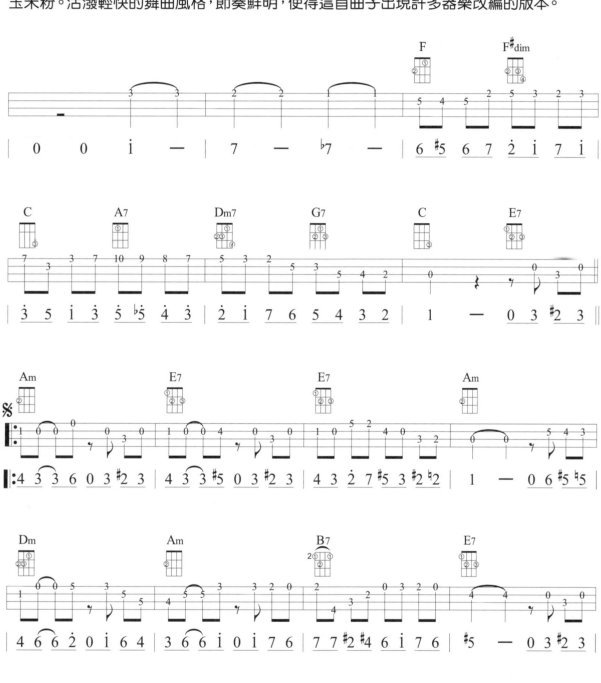

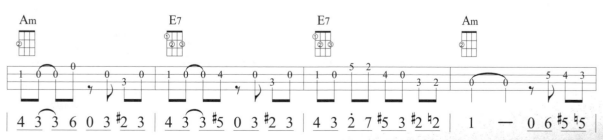

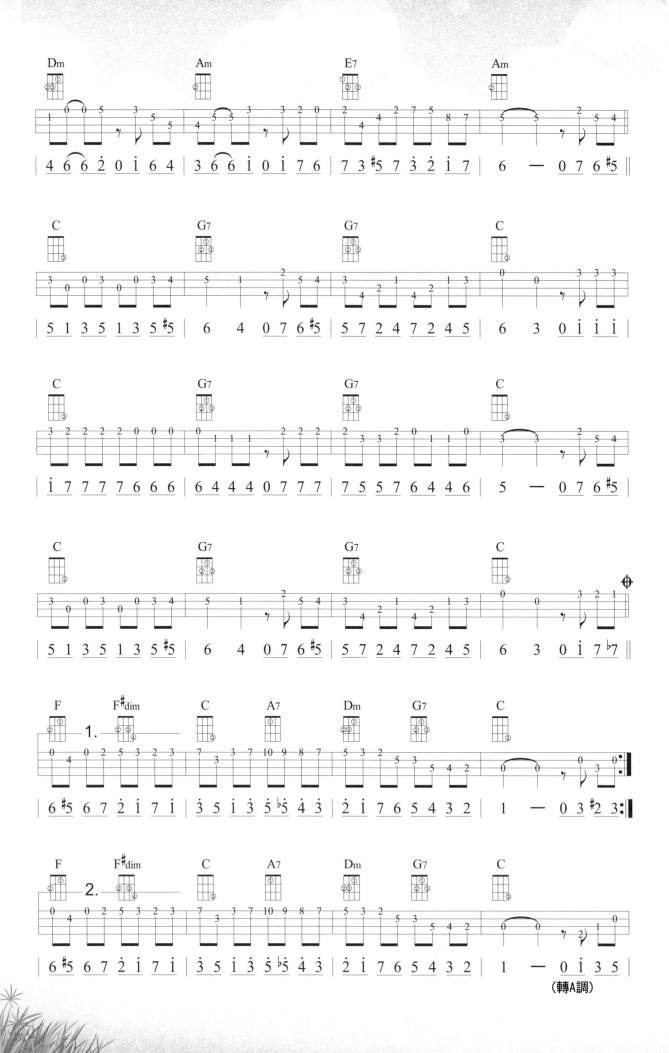

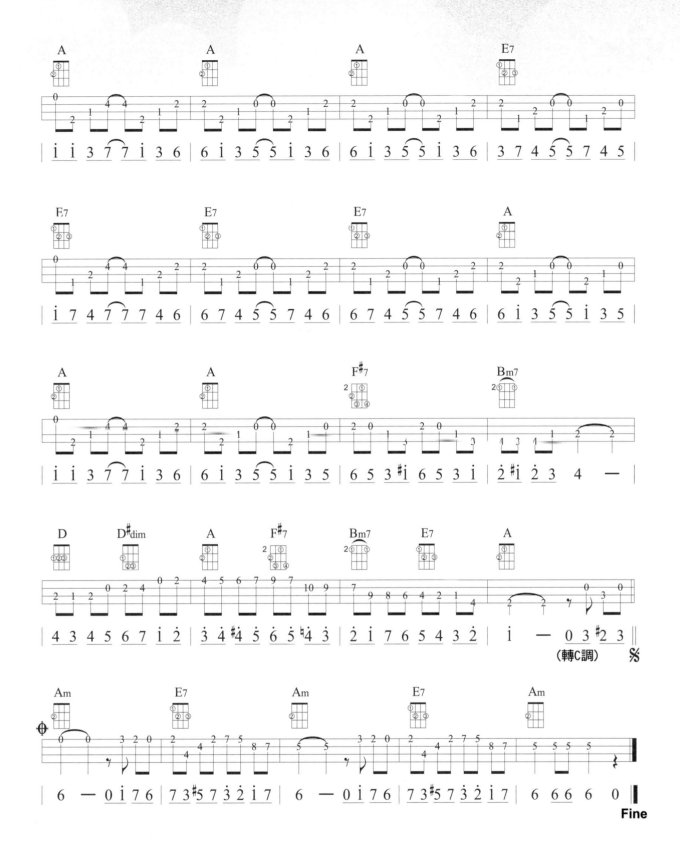

卡農
Canon

Key：C
4/4 ♩=72

曲：帕海貝爾 Pachelbel

　　此曲為德國作曲家Johann Pachelbel最著名的作品。不過〈卡農〉更為經典的是它的和弦進行，至今仍為音樂家們的研究範例，更堪稱為流行音樂的萬用聖經！練習時請注意筆者在Solo中，利用空弦音在不同指型中做轉換，彈的時候也請大聲唱出唱名。

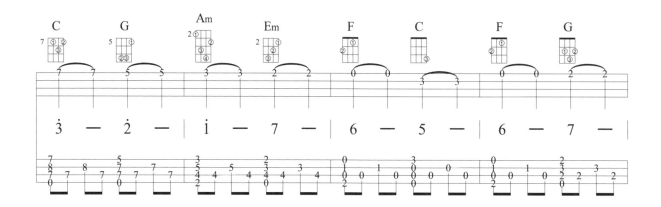

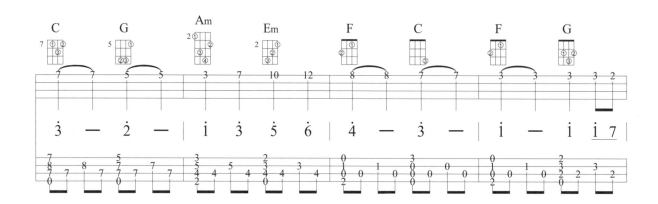

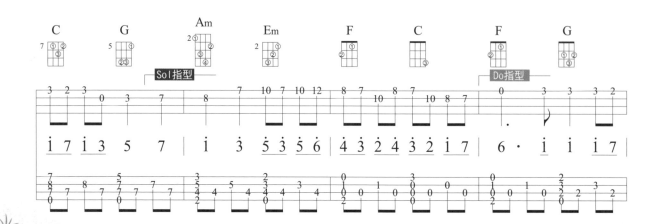

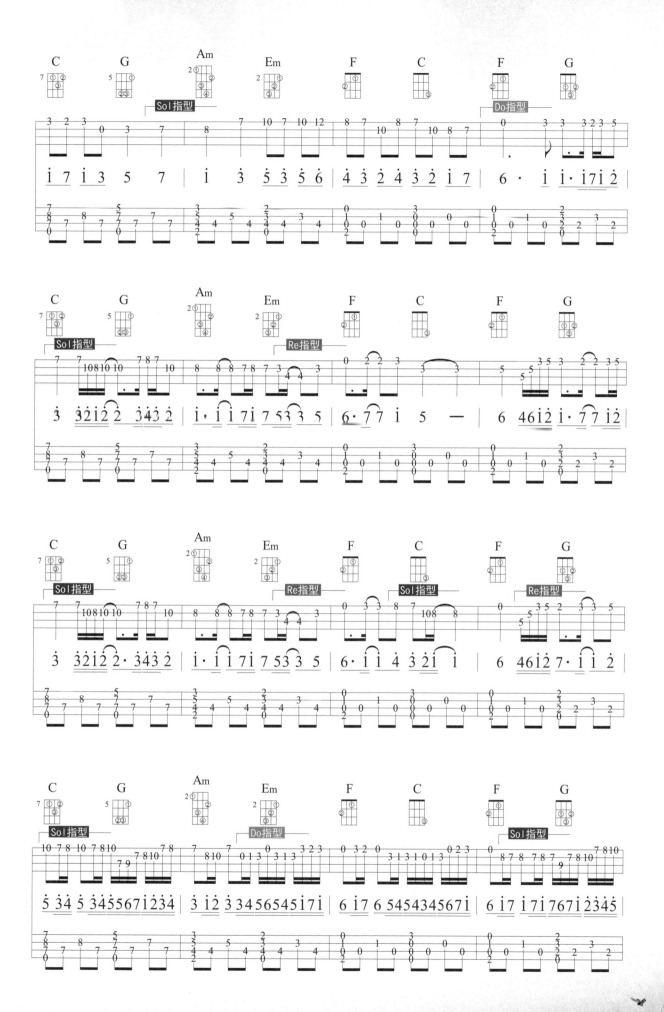

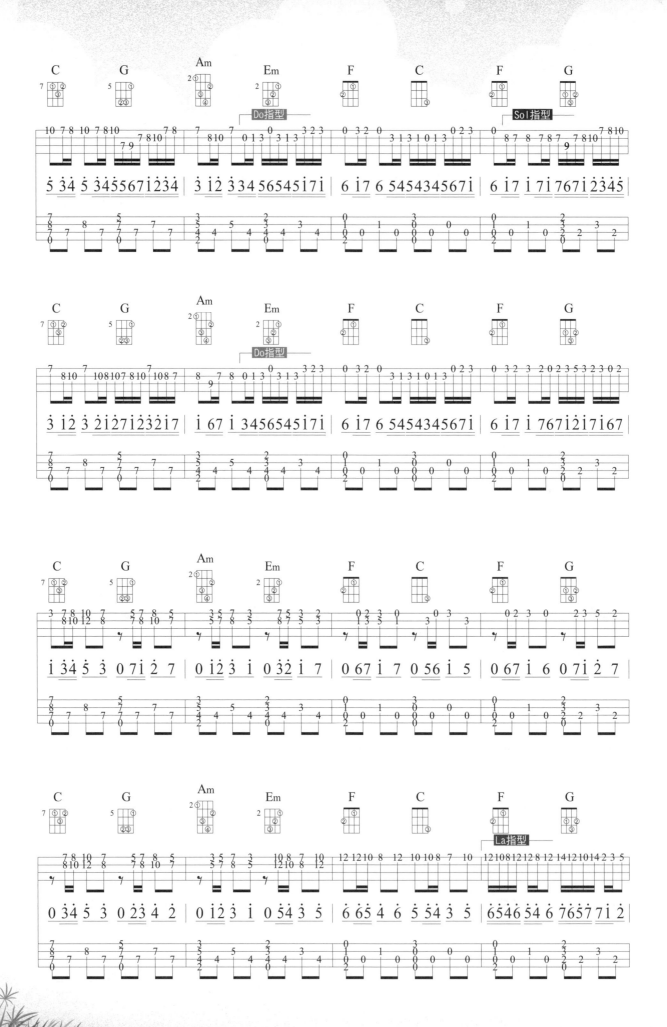

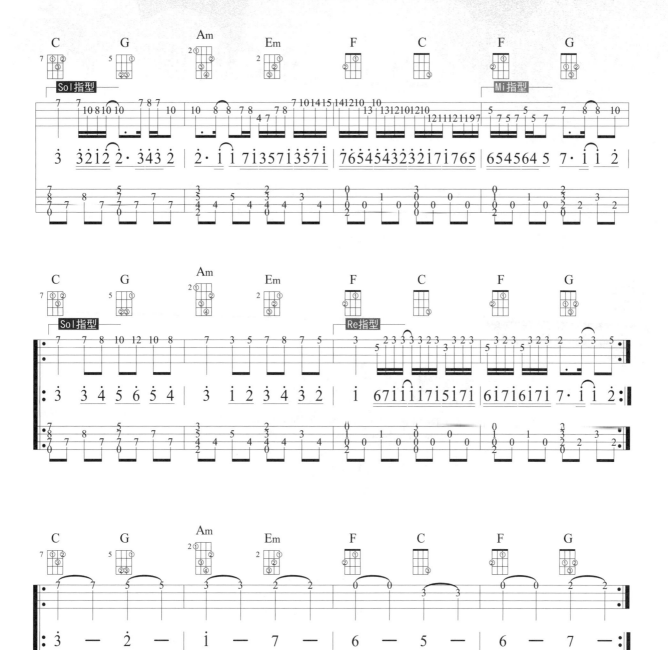

Repeat & Fade out

散拍 Rag Time

Rag Time可以視為是爵士樂的前身，大量以切分音彈奏的散音拍子，也稱它為「散拍」。樂風輕鬆跳耀而具俏皮喜感，十足的美國風味，是當時很受歡迎的節奏型態，在音樂中也常以鋼琴、班鳩、烏克麗麗做音樂編曲配器。

 散拍指法

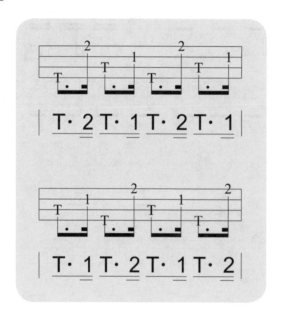

在伴奏上類似像March（進行）節奏，維持「x↑x↑」的風格，在旋律上做切分音的變化，這裡舉一首英國民謠〈Love Tender〉的旋律為例，請看下方的主歌。

🍃 主歌

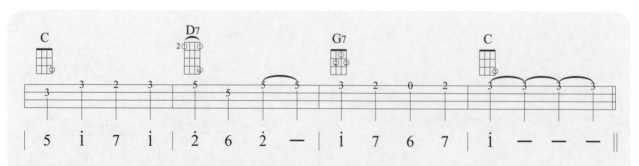

將旋律做切分音的變化

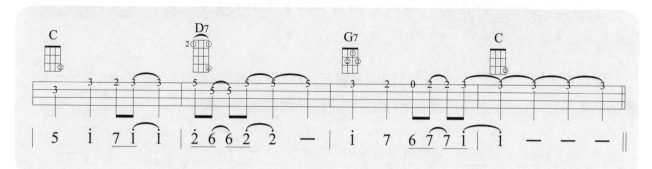

加入拇指的變化

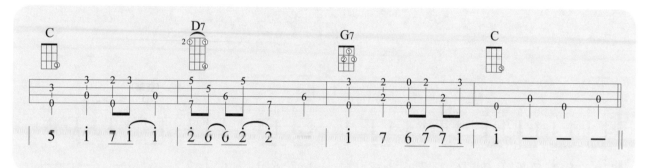

加入伴奏填滿空拍

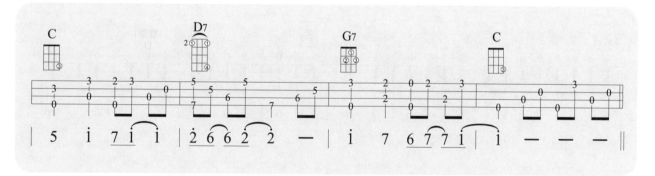

最後也是最重要的關鍵，將音符彈成三連音的形式，更有Rag Time的俏皮感。

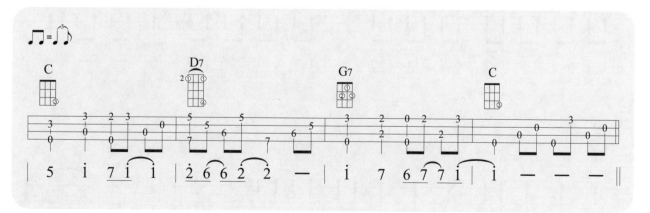

Key：C
4/4 ♩=180

12th Street Rag

曲：Euday L. Bowman

這首是美國音樂史「Rag Time」時期很有名的作品，也是鋼琴家Euday Louis Bowman
最著名的作品，作品描述他在堪薩斯12街的經歷，曲風逗趣而經典。

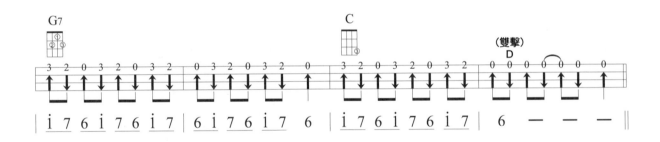

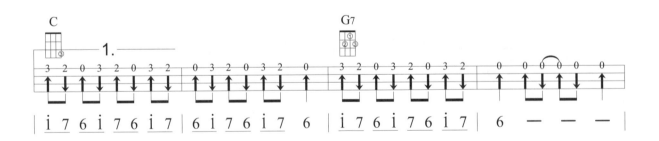

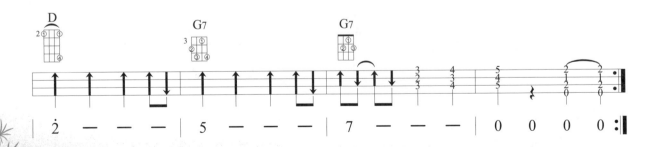

Happy Uke

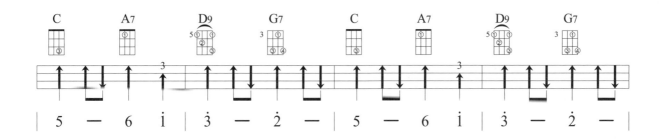

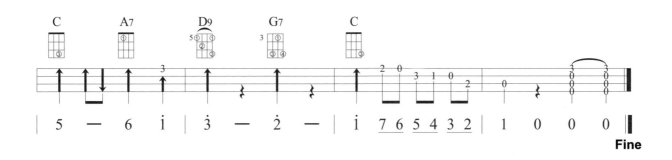

Fine

The Entertainer

Key : C
4/4 ♩=130

曲：Scott Joplin

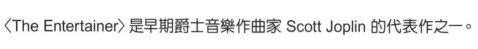

〈The Entertainer〉是早期爵士音樂作曲家 Scott Joplin 的代表作之一。

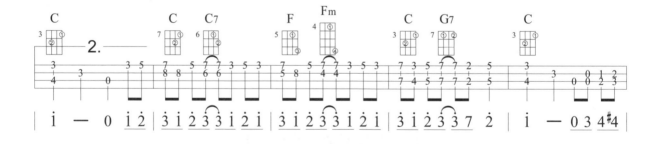

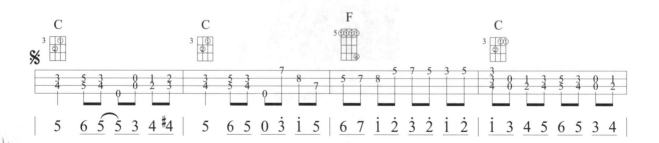

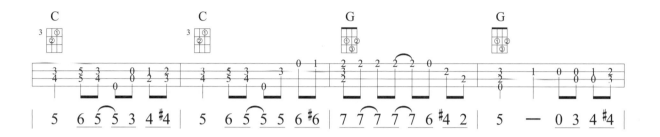

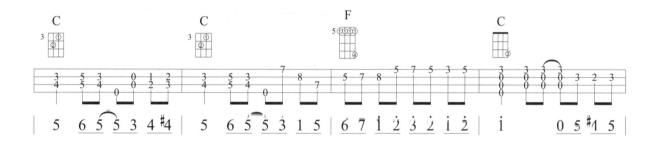

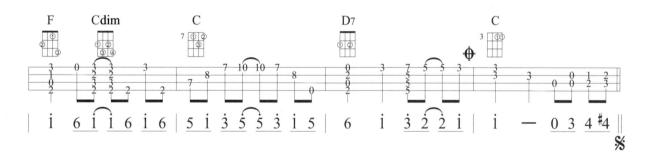

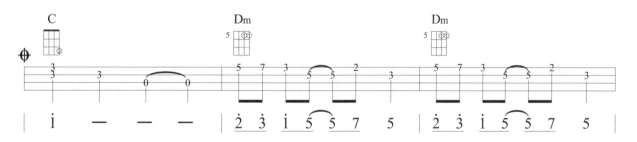

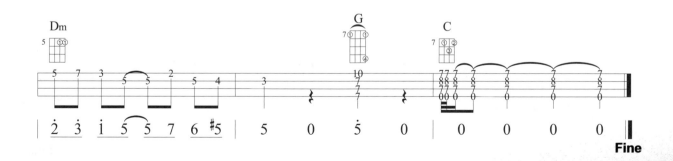

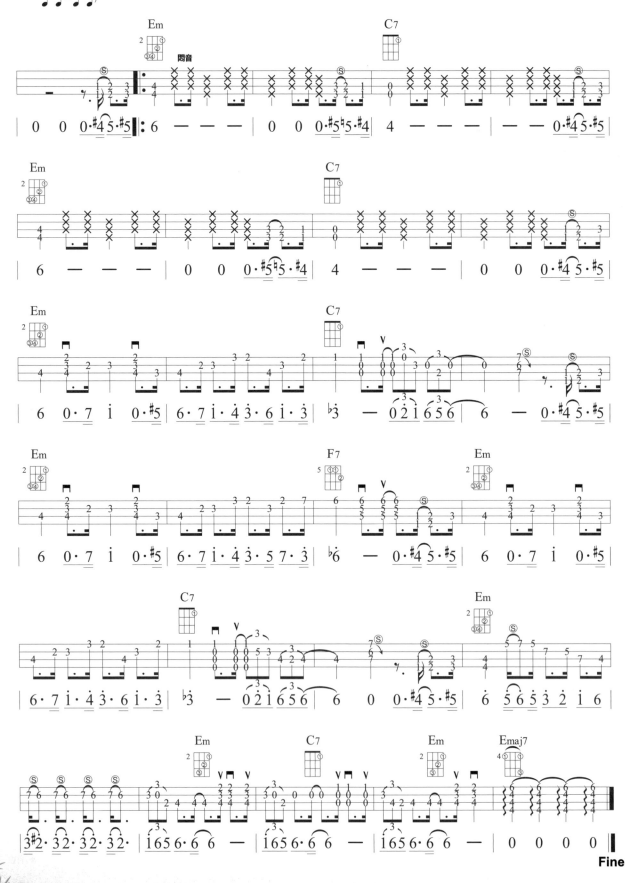

The Pink Panther

動畫片《頑皮豹》主題音樂

Key：Em
4/4 ♩＝120

Fine

Rag Rag

Key : C
4/4 ♩= 136

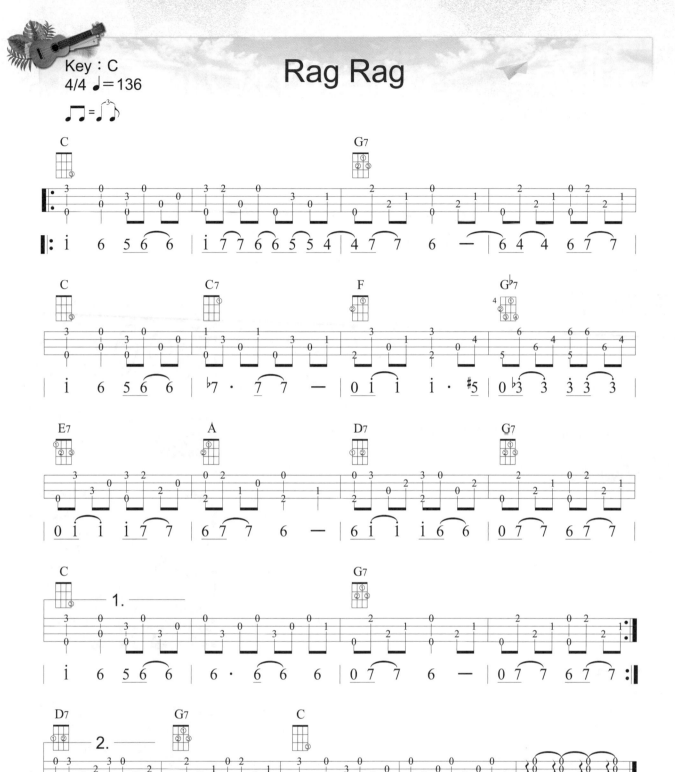

CHAPTER 17 音色的提升

　　一般弦樂器的琴弦，用久了難免會因為彈奏或是受到濕度影響，弦會產生彈性疲乏，出現延音變短、音色變悶、手感變差…等現象，所以經常換弦可以讓你的琴和音色永保如新，也讓自己得到更好的音色彈奏體驗。常見的烏克麗麗琴弦材質主要有尼龍弦、碳纖弦和鈦琴弦三種，它們各有不同的特點，適合在不同的演奏風格中使用。

一、尼龍琴弦

　　尼龍弦是最常見的烏克麗麗琴弦材質，一般工廠的出廠弦多半都是以尼龍琴弦作為測試標準，它的音色溫暖而圓潤、中頻飽滿，很適合作為抒情指彈演奏曲風或是Solo獨奏上使用，是市面最「常見」且「性價比」較高的一種琴弦。市面上常見的品牌型號有：Aquila Nylgut、D'Addario EJ53、J88系列。

二、碳纖琴弦

　　碳纖琴弦是使用一種新型材料「氟碳合金」所製作的琴弦，也有人稱為氟碳琴弦。它的特點就是音色非常清晰明亮而富有穿透力，刷弦時帶有甜甜的金屬音色味道，受到很多人的喜愛。弦徑也相對於其他材料的琴弦偏細，外觀上有透明和黑色兩種，耐用性和延音性都有很好的表現，長時間使用音色音量也不會有特別明顯的衰退。適合喜歡彈唱或演奏，偏好活潑曲風的風格上使用。市面上常見的品牌有：Worth、Anuenue系列。

三、鈦合金琴弦

　　鈦合金琴弦是近幾年才研發的科技琴弦。它擁有明亮的音色和較好的延音與耐用性。弦徑也比其他材料的琴弦偏粗一些，透明微微泛紫色，顆粒感很明顯，清晰度與動態都與碳纖琴弦幾乎一樣，多被作為進階琴出廠設定或是想得到更好彈奏手感時使用，如果你偏好彈唱或是喜好彈奏富節奏感的歌曲，鈦合金琴弦是很好的選擇。市面上常見的琴弦品牌有：Daddario EJ87系列。

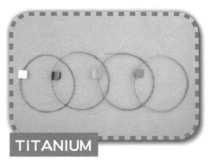

選擇適合自己琴的琴弦

　　由於製琴的木材會直接影響音色，加上每個人對於音色的偏好也不盡相同，比較直接的方式就是，用你目前的音色去做判定，如果你覺得目前的音色偏暗沈，那你可以選則碳纖琴弦改善高頻音色，如果你的琴目前發出的音色自己覺得太尖銳，那麼你可以選擇像尼龍琴弦以調整音色尖銳現象，相信更換新的琴弦絕對可以讓你得到更佳的彈奏手感。

CHAPTER 18 更多的低音Low G

　　彈了一段時間的烏克麗麗之後，不知道你有沒有發覺，烏克麗麗所彈出的音色大都比較偏向清亮、活潑，但是對於音樂的呈現，就是少了低音的部分，所以你會經常看到「烏克麗麗搭配吉他」或是「烏克麗麗搭配木箱鼓」的演出，這是為了要讓音樂有多點低音域的呈現，有了低音就像蓋房子的地基一樣重要，音樂就會穩重而有律動，或是有一些樂曲，音域極廣，這時最好就是讓低音可以再向下延伸，可以彈更多的音域。這時就衍生出一種叫Low G的彈奏方式。

　　Low G並不是一種特殊的技巧，彈奏上與High G並無差異，只是將第四弦上的G音弦，換成較粗的弦，有些弦會採用銅線包覆的組合方式。根據物理特性，在相同長度內弦徑越粗，得到的音就越低。如果你想試試Low G的效果，都可以在市面上買到單獨的Low G第四弦，或是整包裝的Low G套弦組，但請注意單獨更換LowG琴弦也盡量選擇相同廠牌的琴弦，以獲得較佳的音色平衡度。

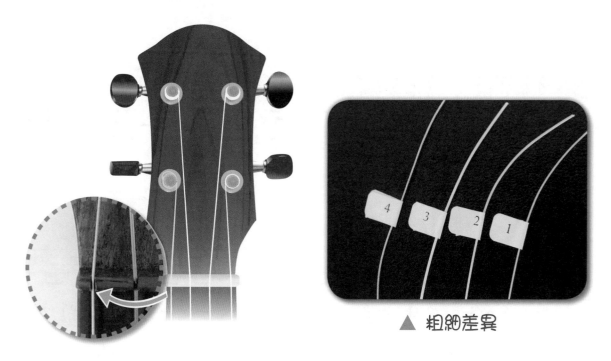

▲ 粗細差異

　　另外特別要注意的是，一般的烏克麗麗都是以High G的方式定音，所以第四弦弦枕上的弦槽比較窄，當換上弦徑較粗的Low G弦時，理論上是需要把弦槽加寬，不過這是需要一點技術，如果你不在意，那就直接換上就好，只要注意是否可以嵌住弦徑、聲音有沒有變悶，這些問題。

傷心的人別聽慢歌(貫徹快樂)

Key：C(Am)
4/4 ♩=135

詞曲：阿信

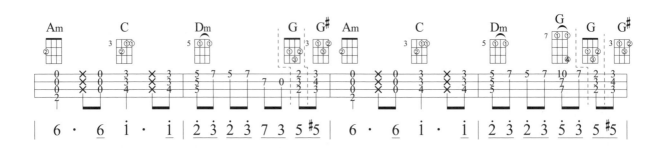

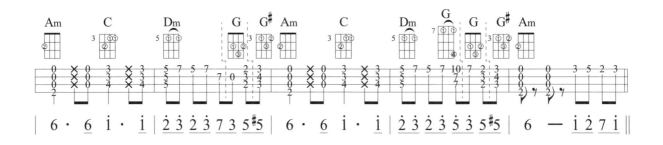

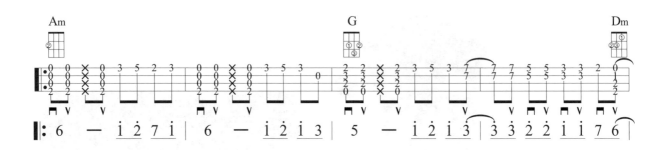

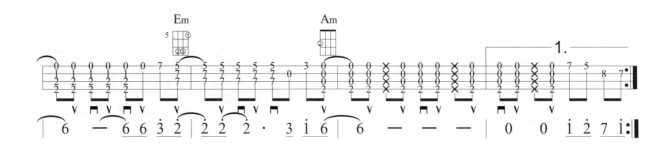

OP：認真工作室/SP：相信音樂國際股份有限公司

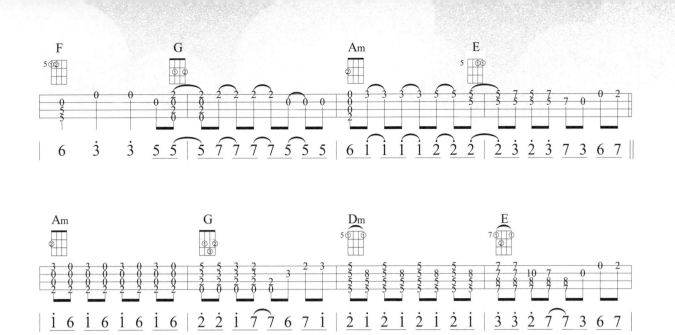

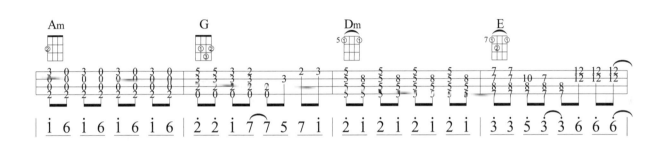

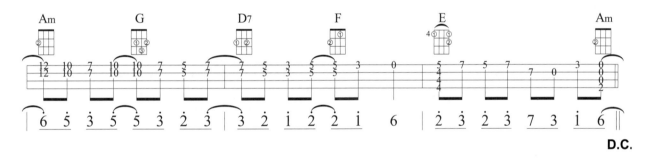

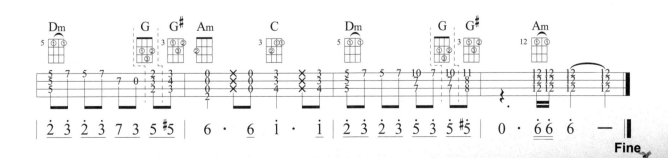

Fly Me To The Moon

Key：C(Am)

詞曲：Bart Howard

4/4

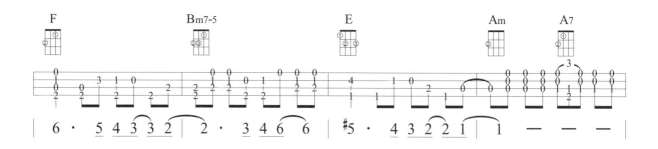

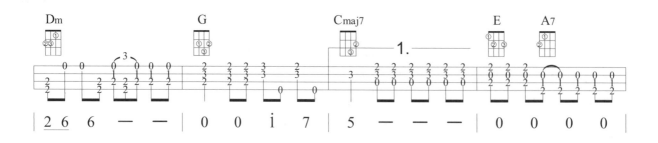

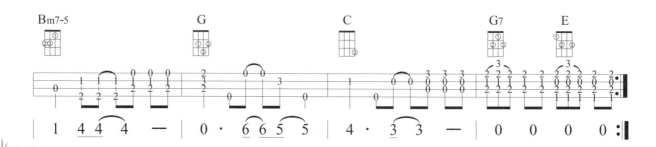

Happy uke

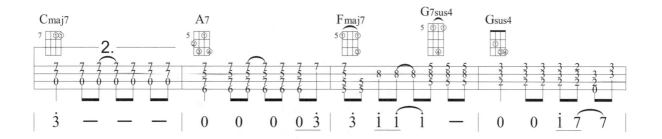

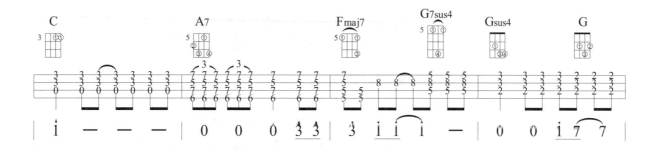

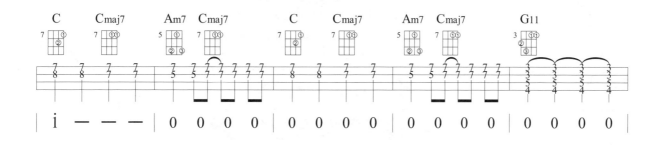

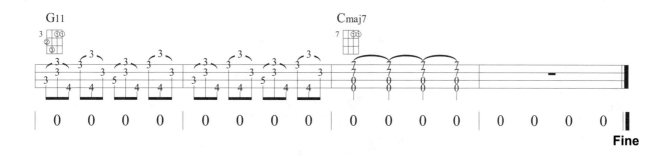

Fine

www.musicmusic.com.tw